園長先生は108歳!

榎並 悦子
ETSUKO ENAMI

Creviis

拈華微笑

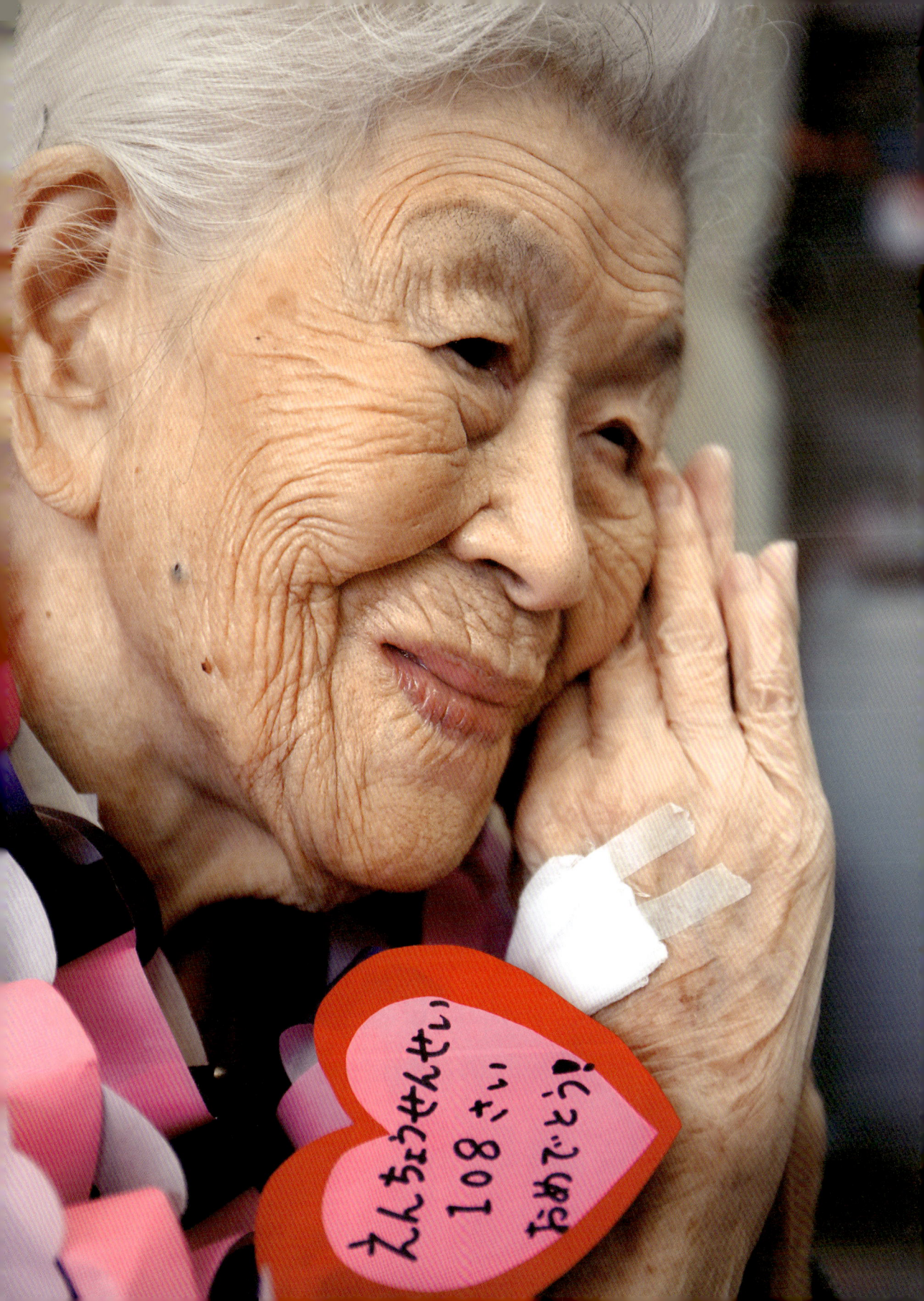

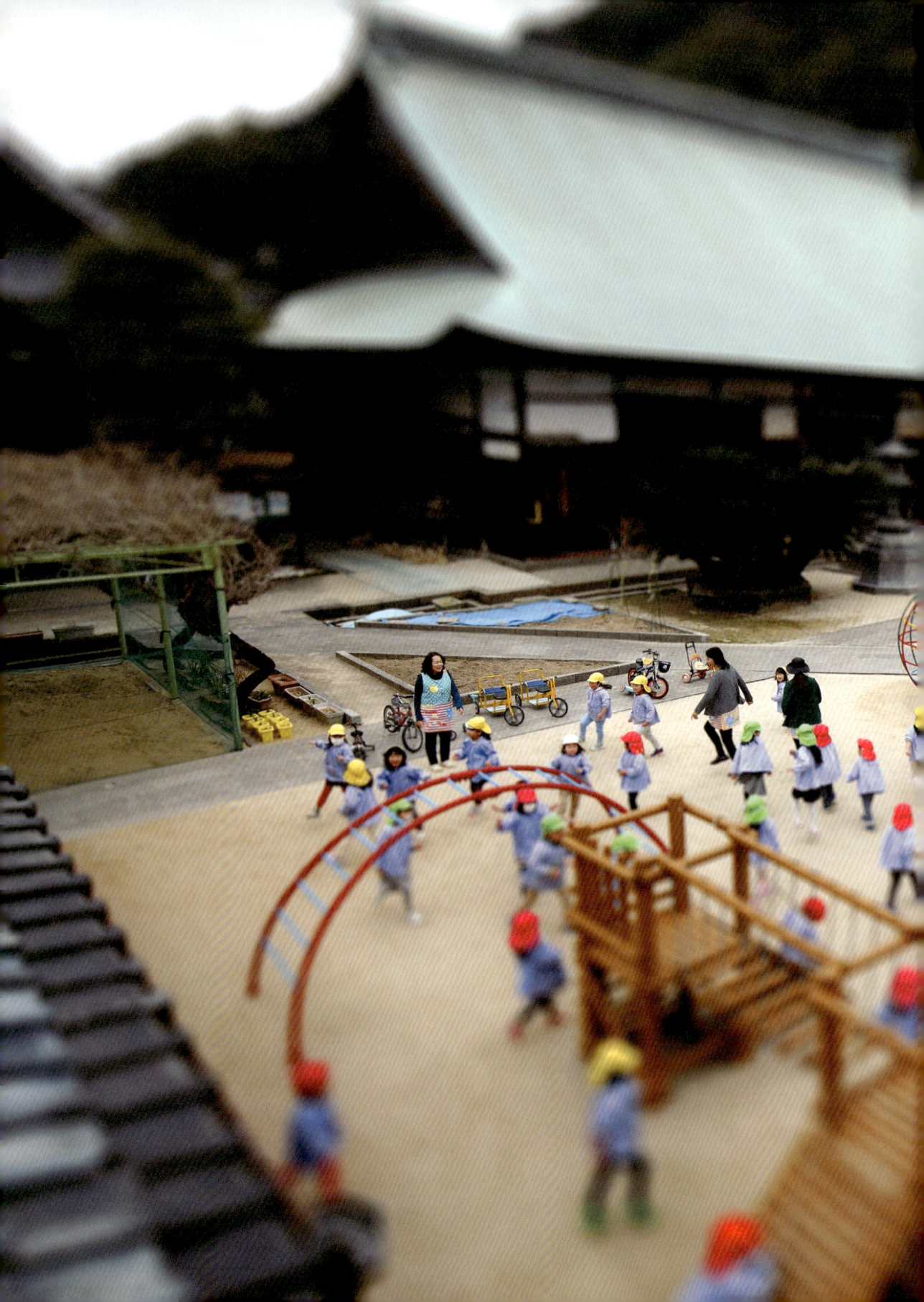

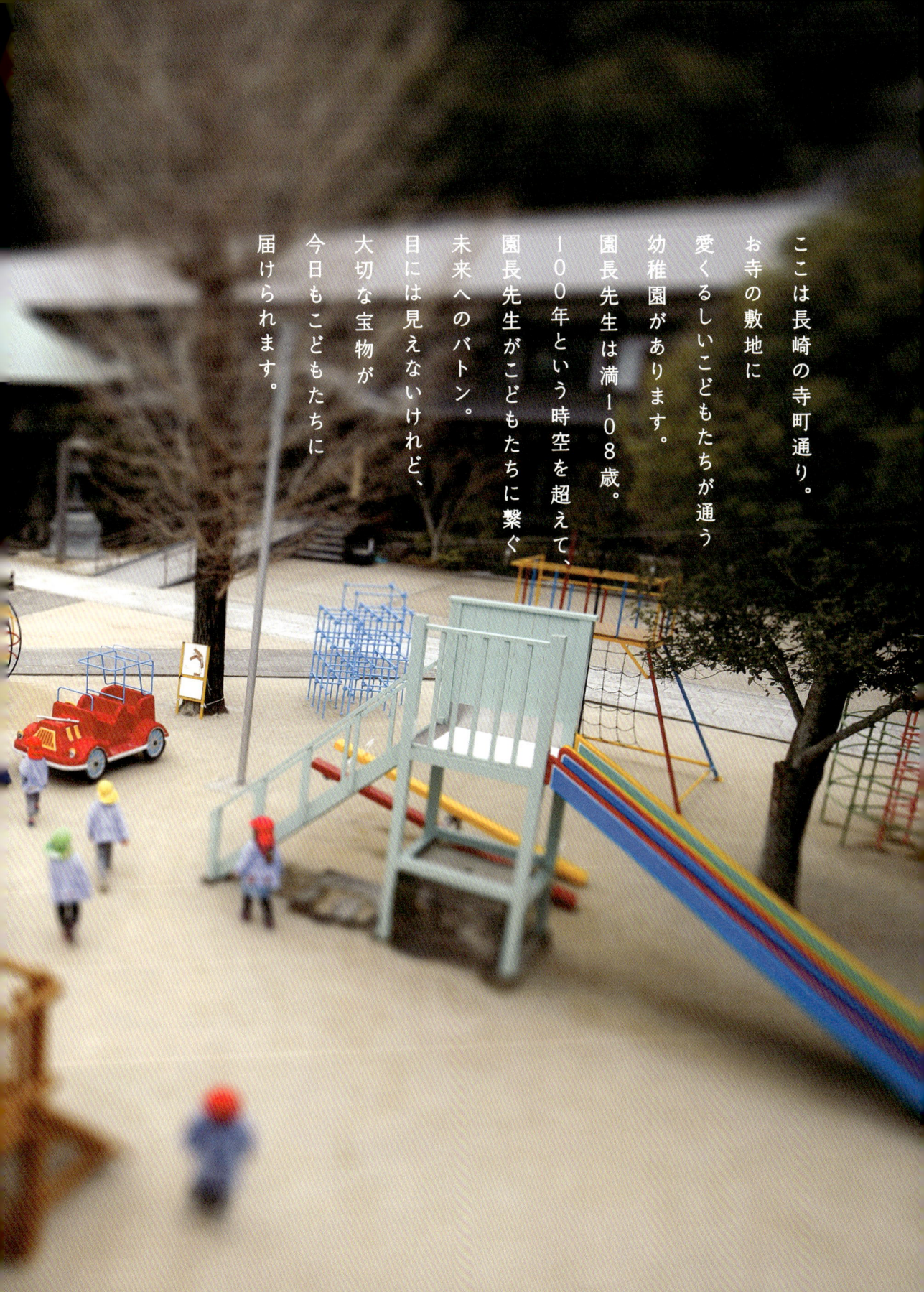

ここは長崎の寺町通り。
お寺の敷地に
愛くるしいこどもたちが通う
幼稚園があります。
園長先生は満108歳。
100年という時空を超えて、
園長先生がこどもたちに繋ぐ
未来へのバトン。
目には見えないけれど、
大切な宝物が
今日もこどもたちに
届けられます。

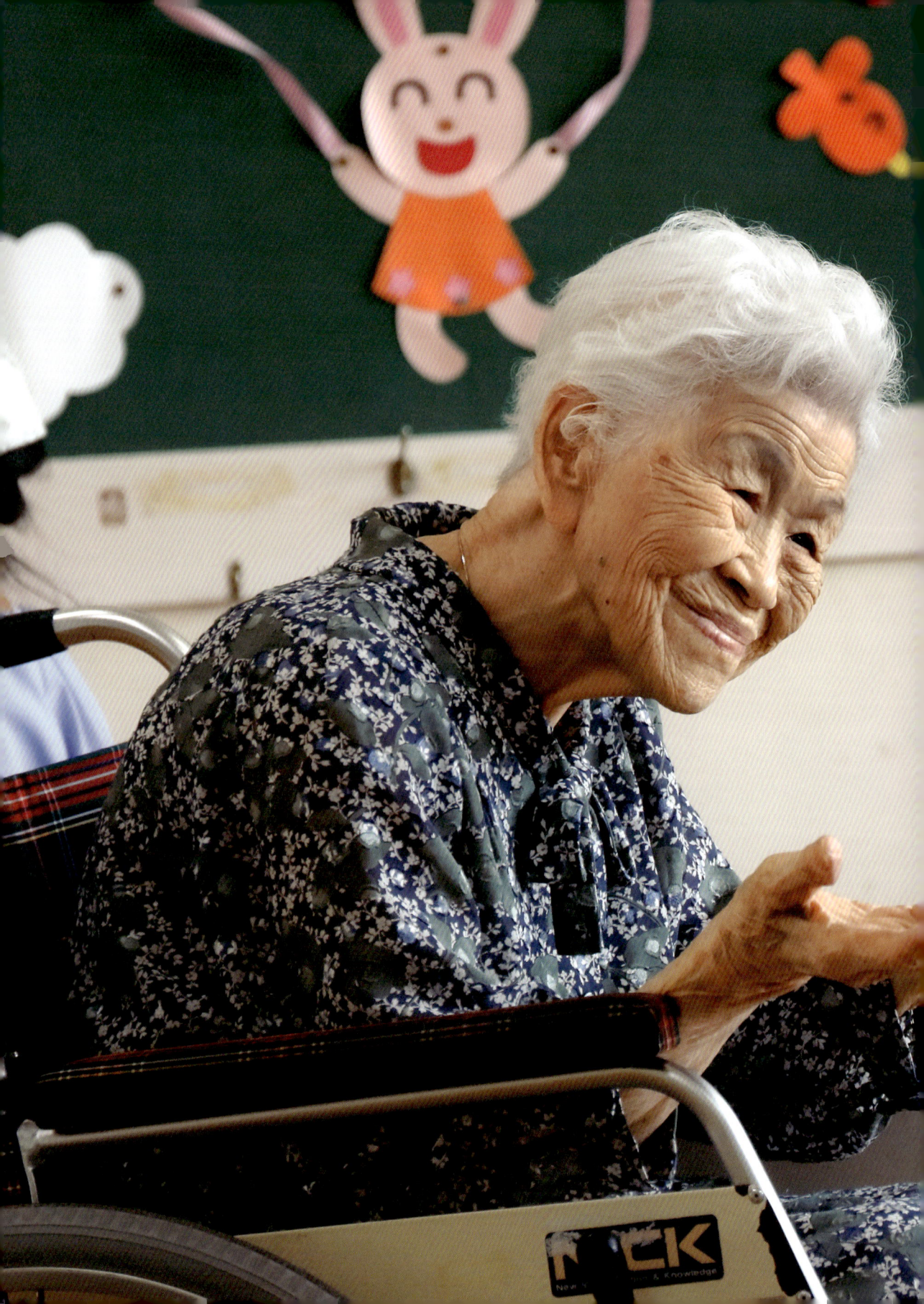

園長先生の名前は小笹(おざさ)サキ。
明治40年長崎市に生まれ、
幼児教育に全霊を傾ける満108歳の現役幼稚園園長。

「こどもに悪か子はひとーりもおらんよ。
みぃんな心のやさしか、よい子たち。」

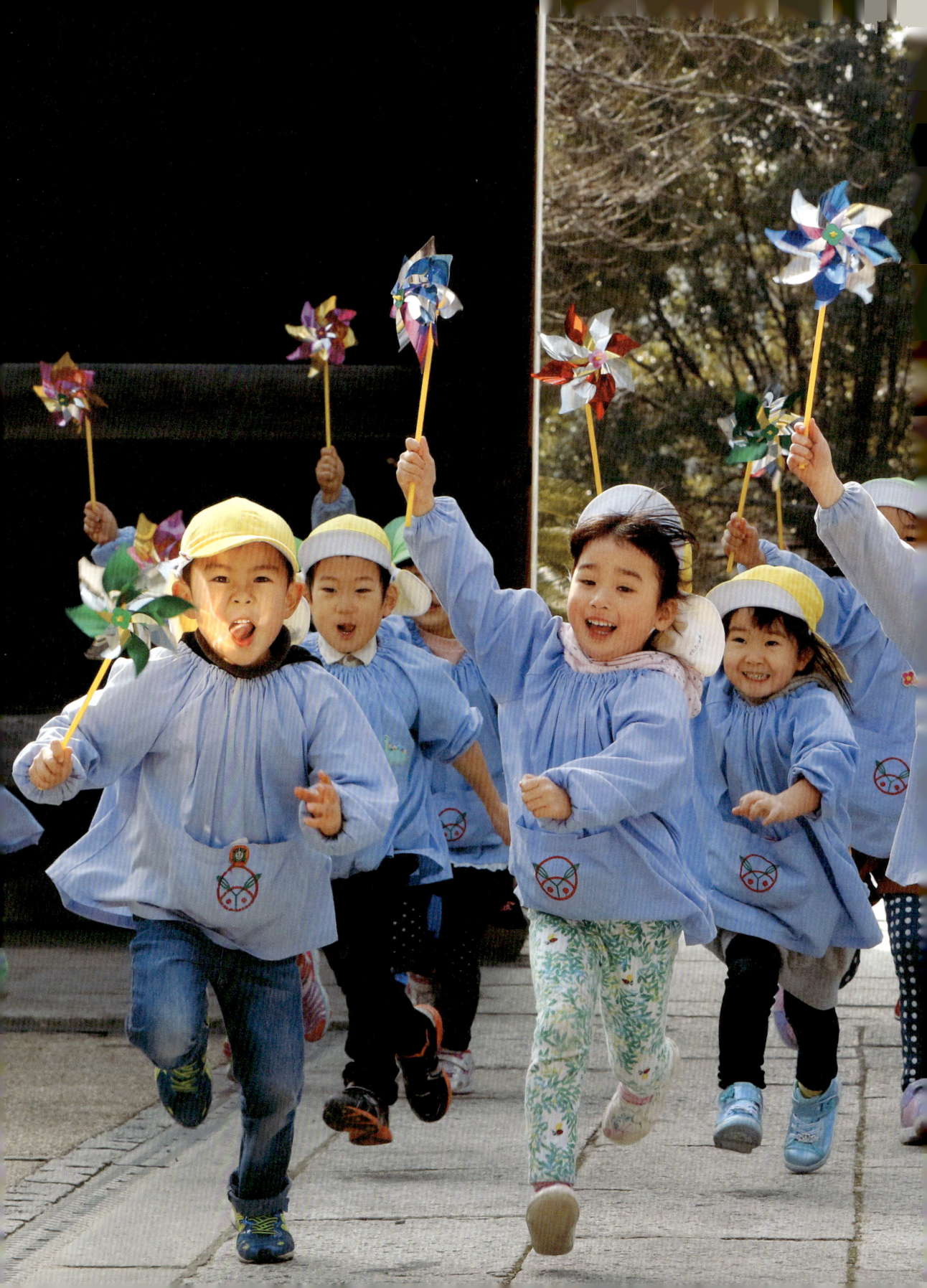

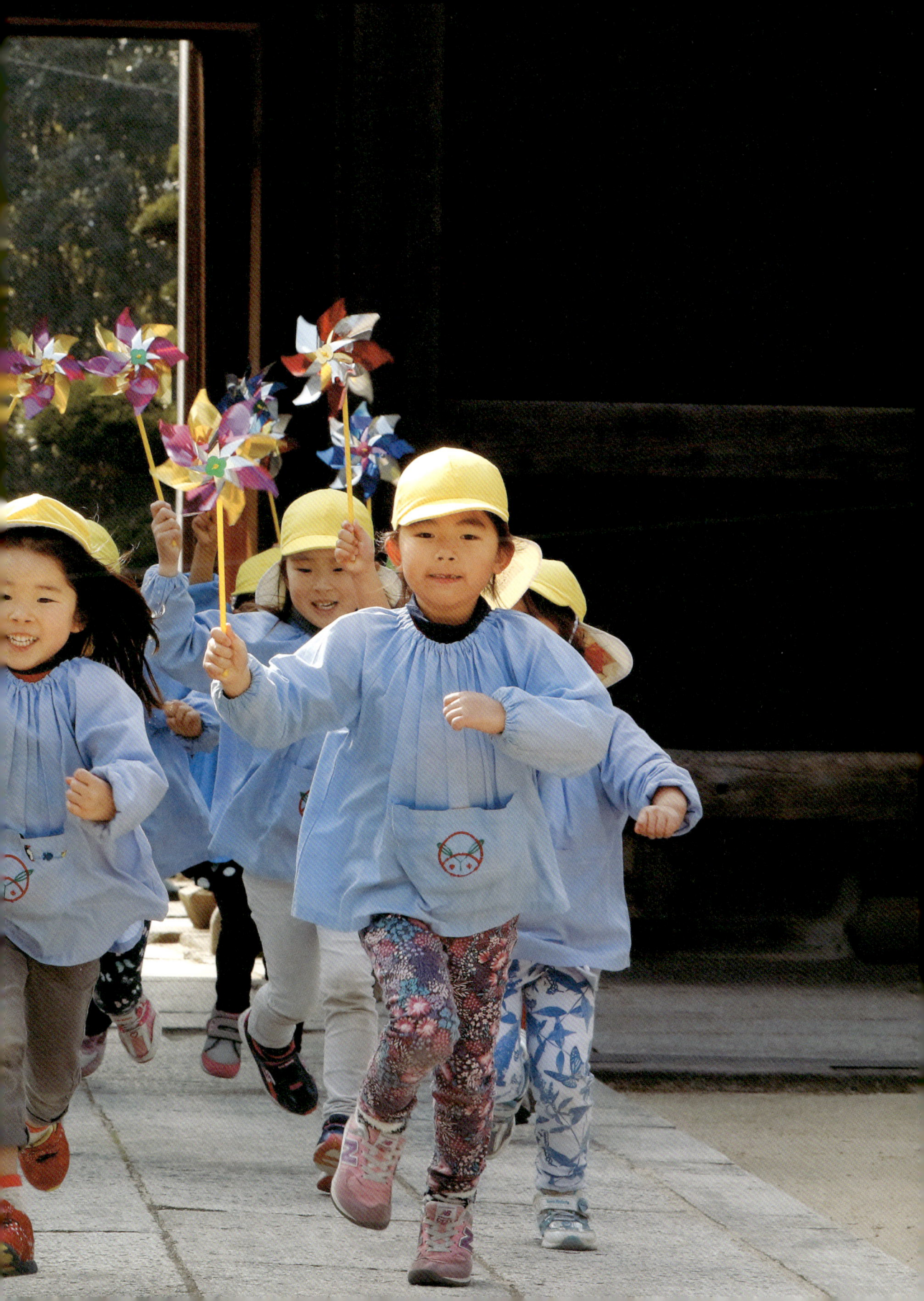

園長先生は面白か。
ぼくらのお友だちのごと
一緒に遊んで下さる。

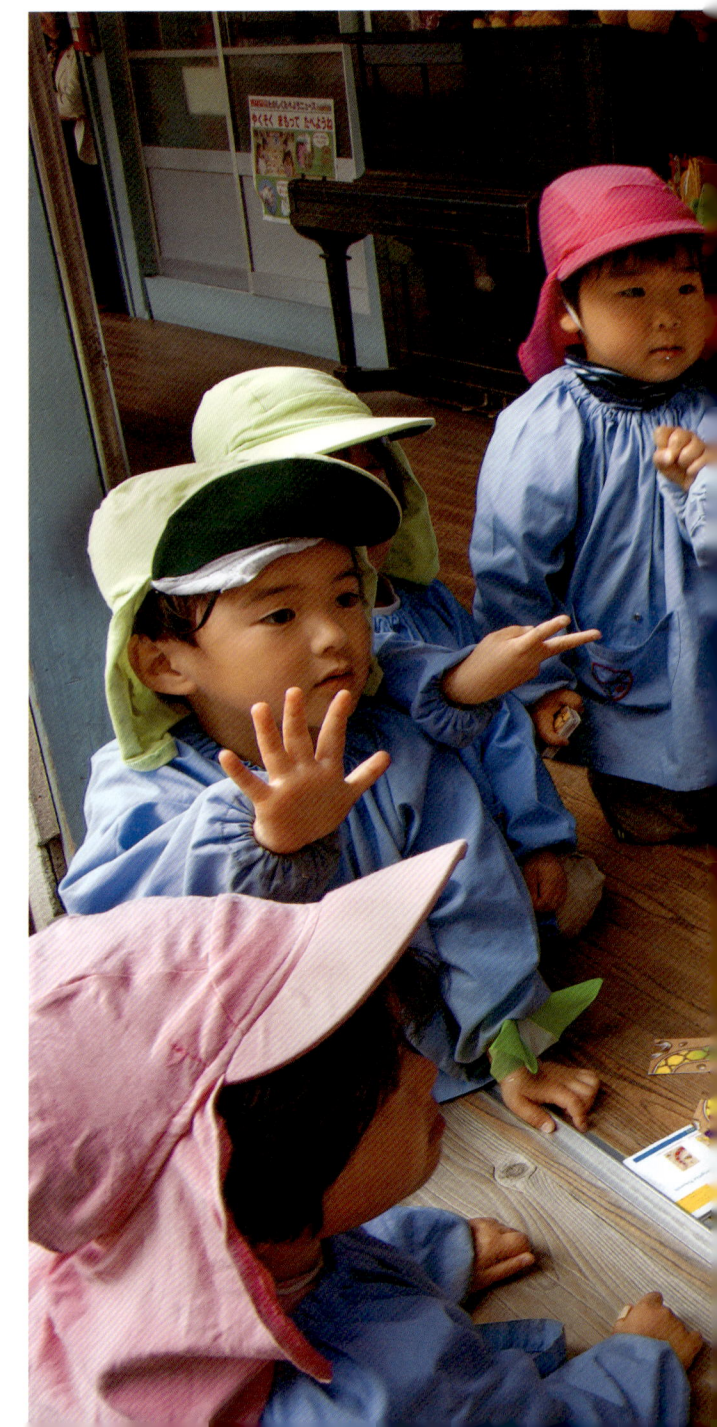

「こどもらは遊ぶことが勉強。
　そう、遊びは勉強ですよ。
　よかことも悪かことも、
　遊びから学びますから。
　だからこどもが一生懸命遊んでいたら、
　しっかり褒めてあげてね。」

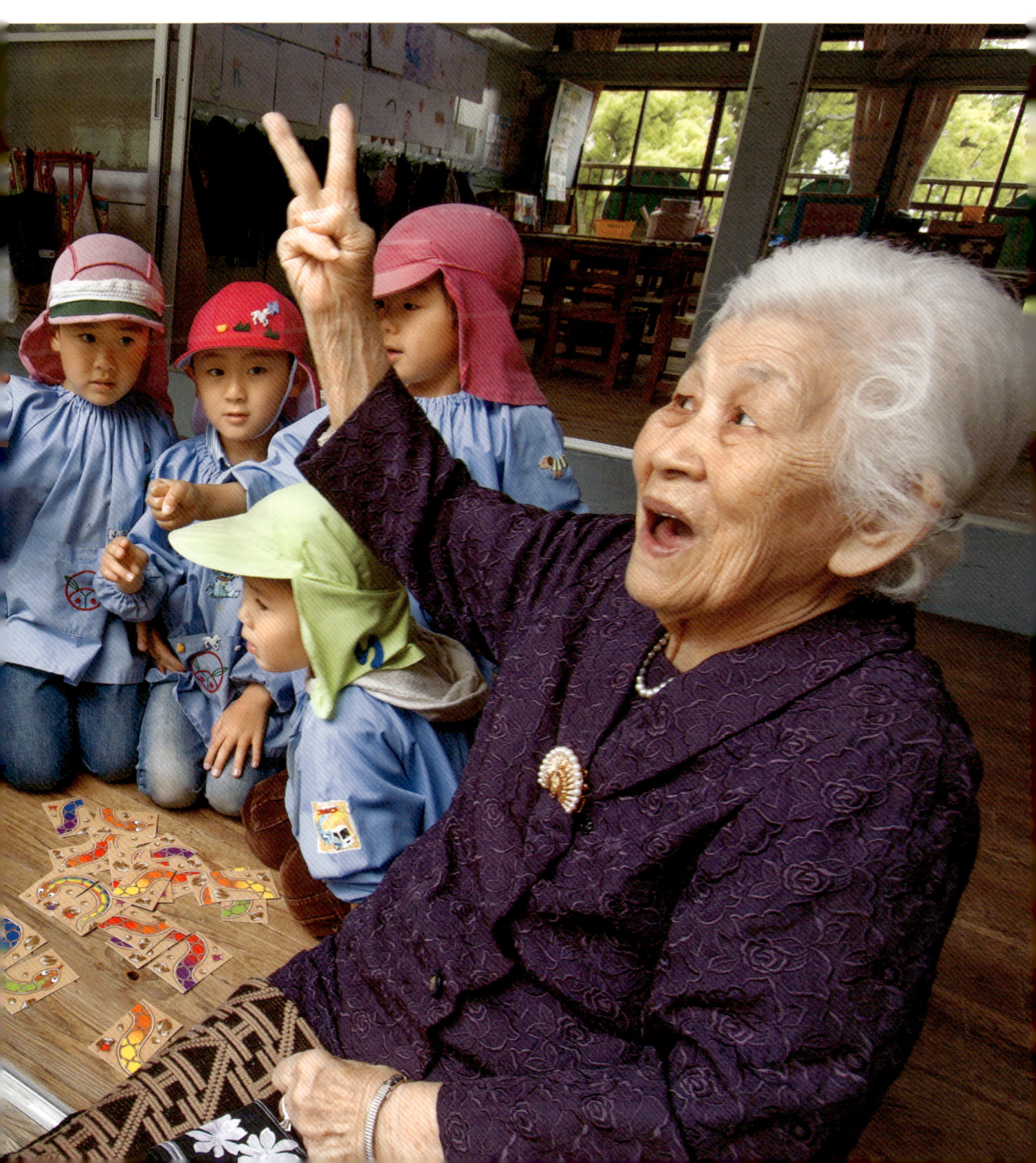

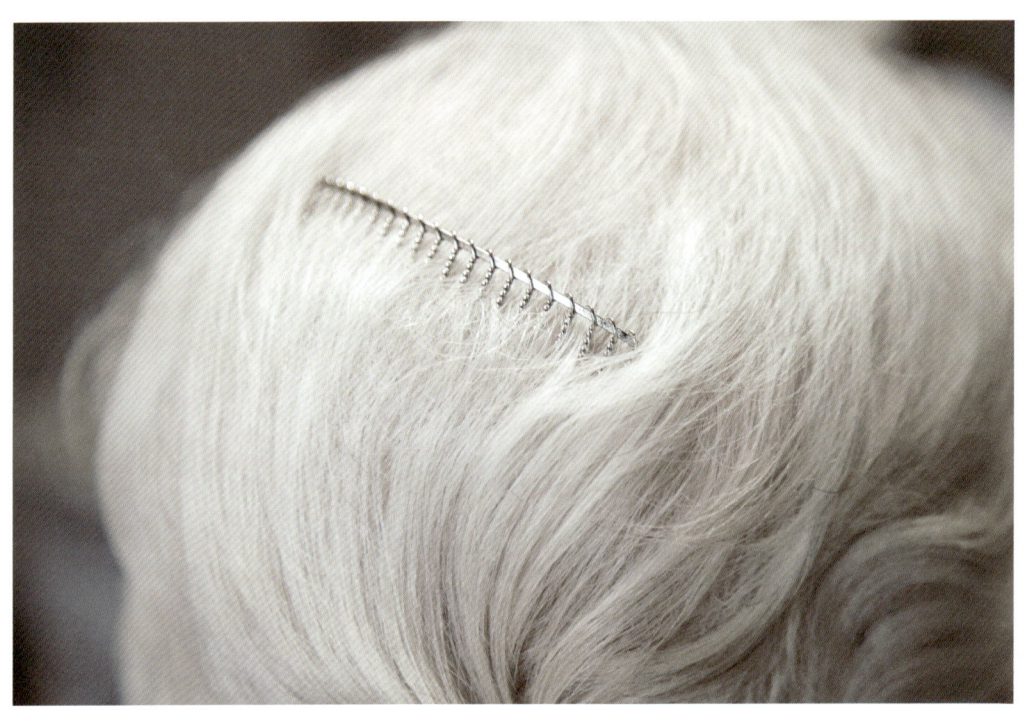

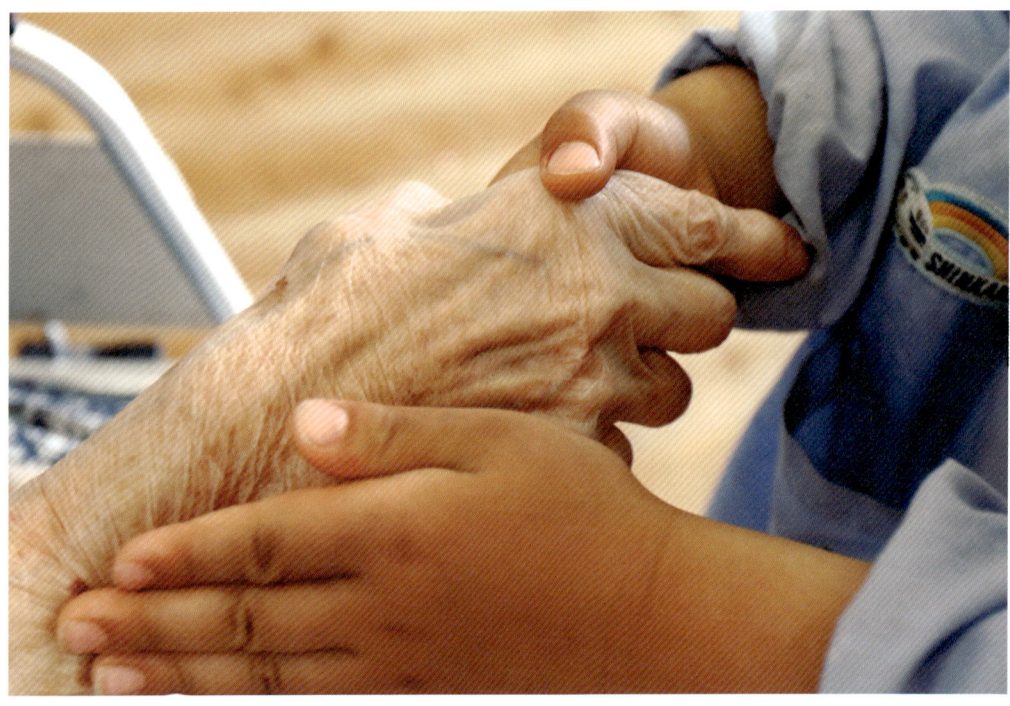

髪は白か。
手はシワシワしとる。
いつも手ば合わせとる。
なんか願い事ば
しょんなっとかな？

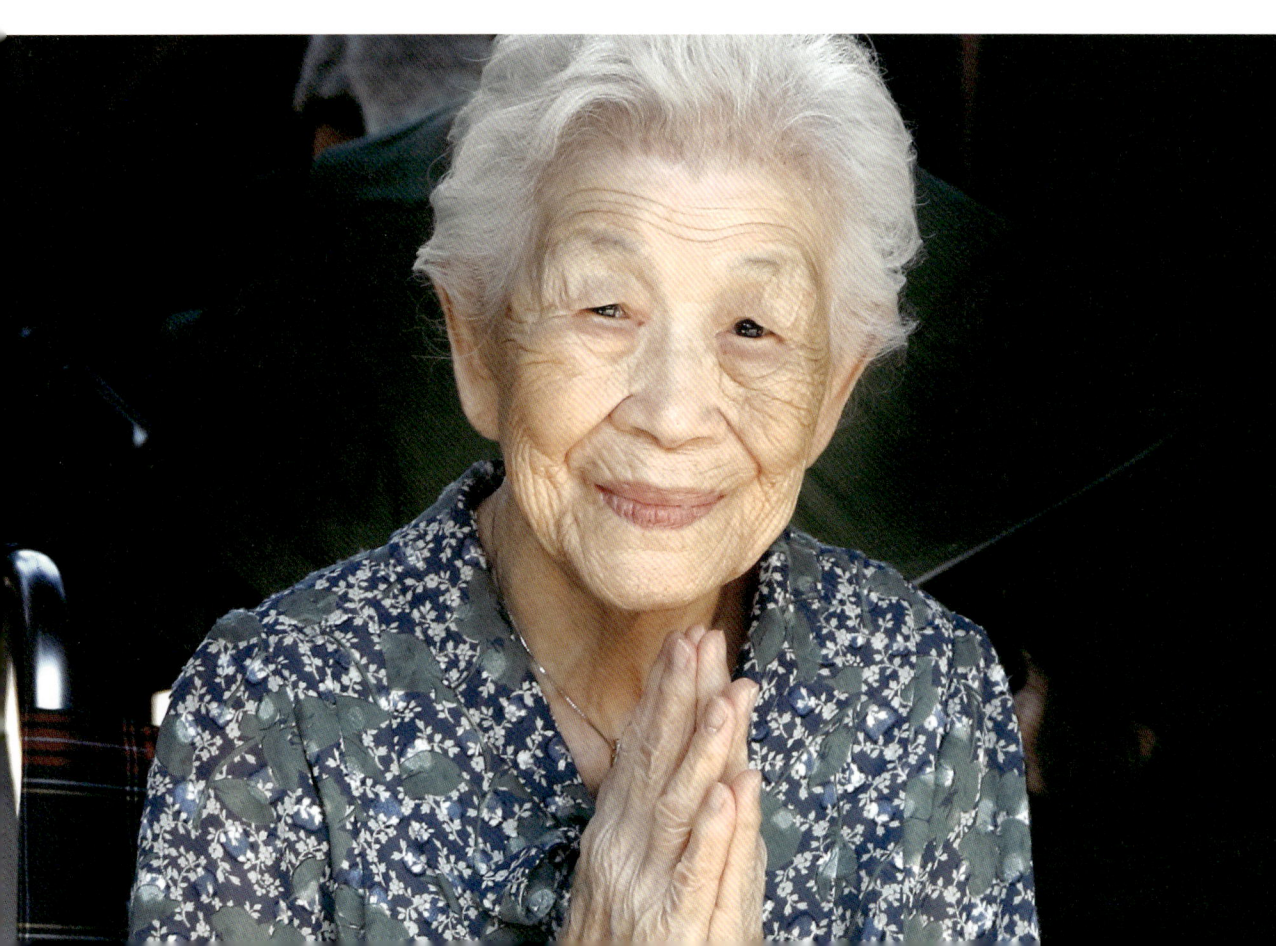

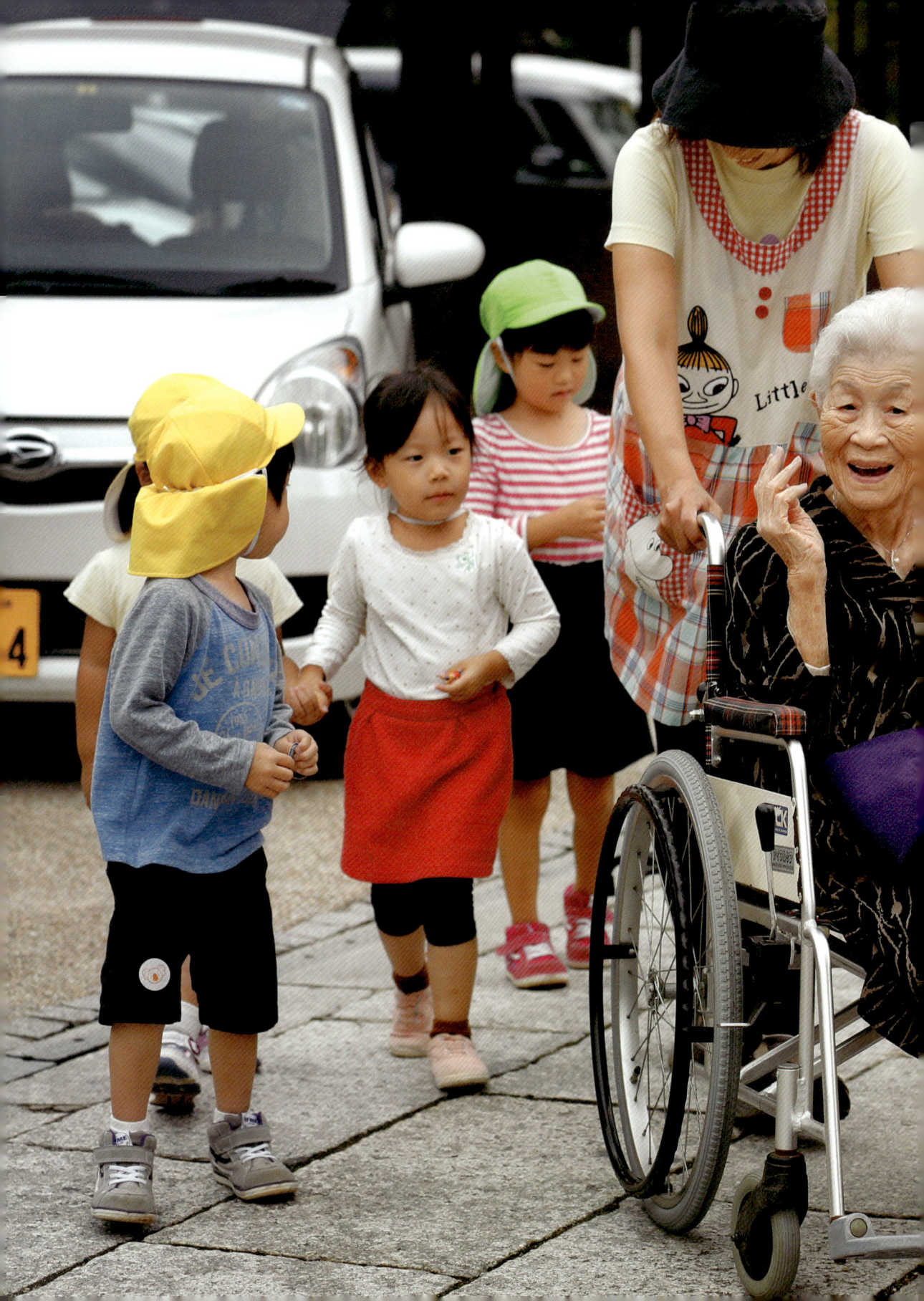

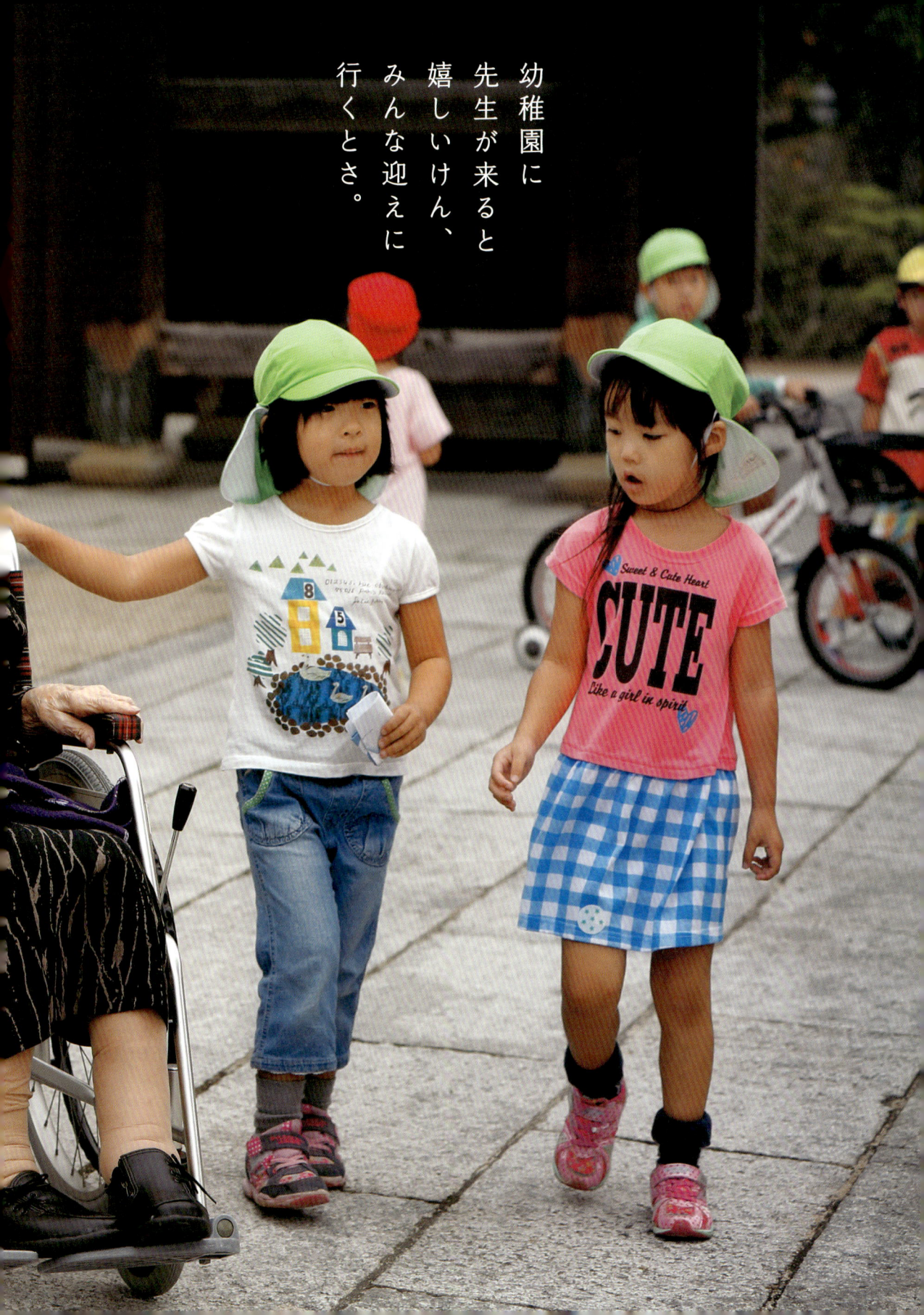

幼稚園に
先生が来ると
嬉しいけん、
みんな迎えに
行くとさ。

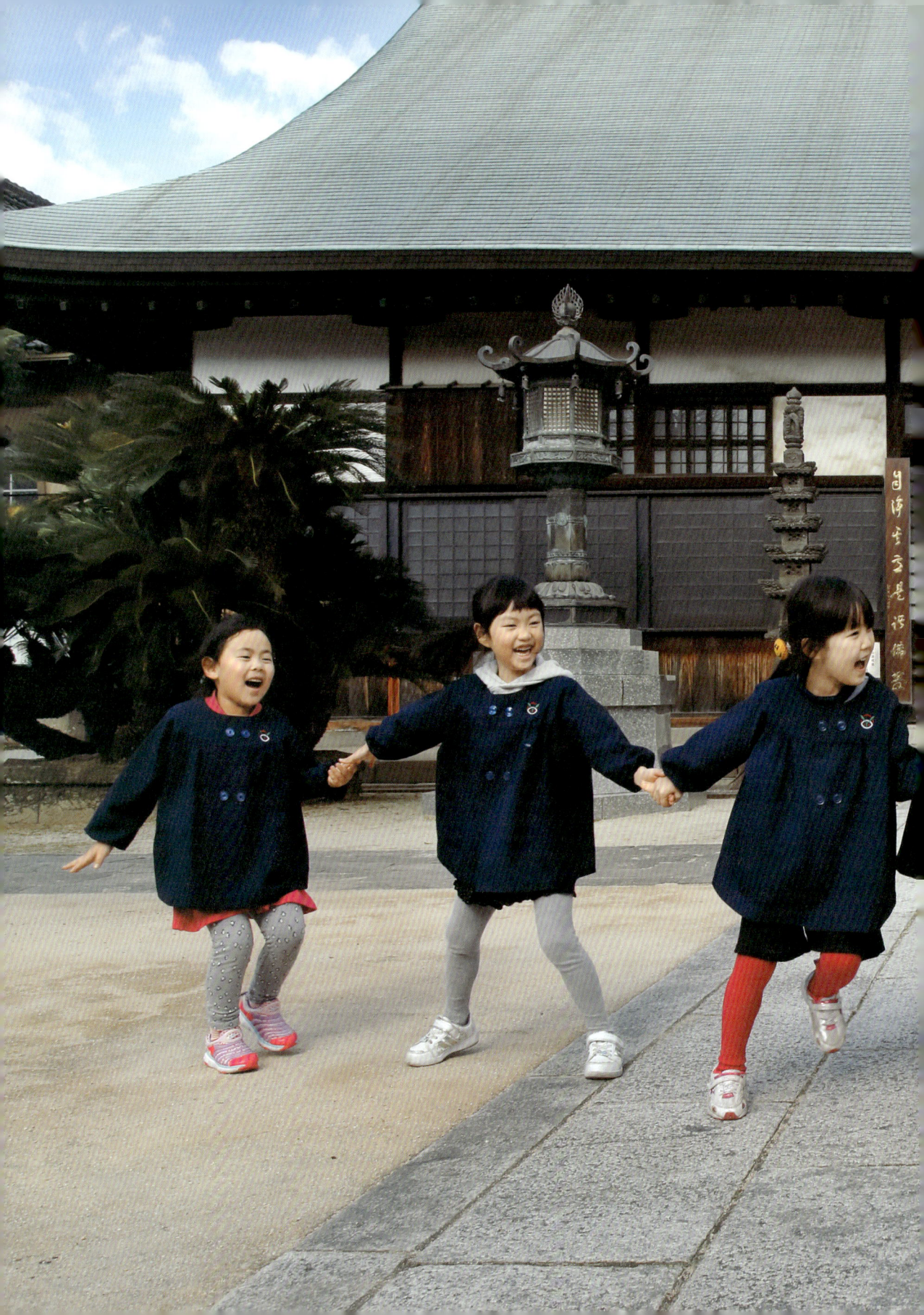

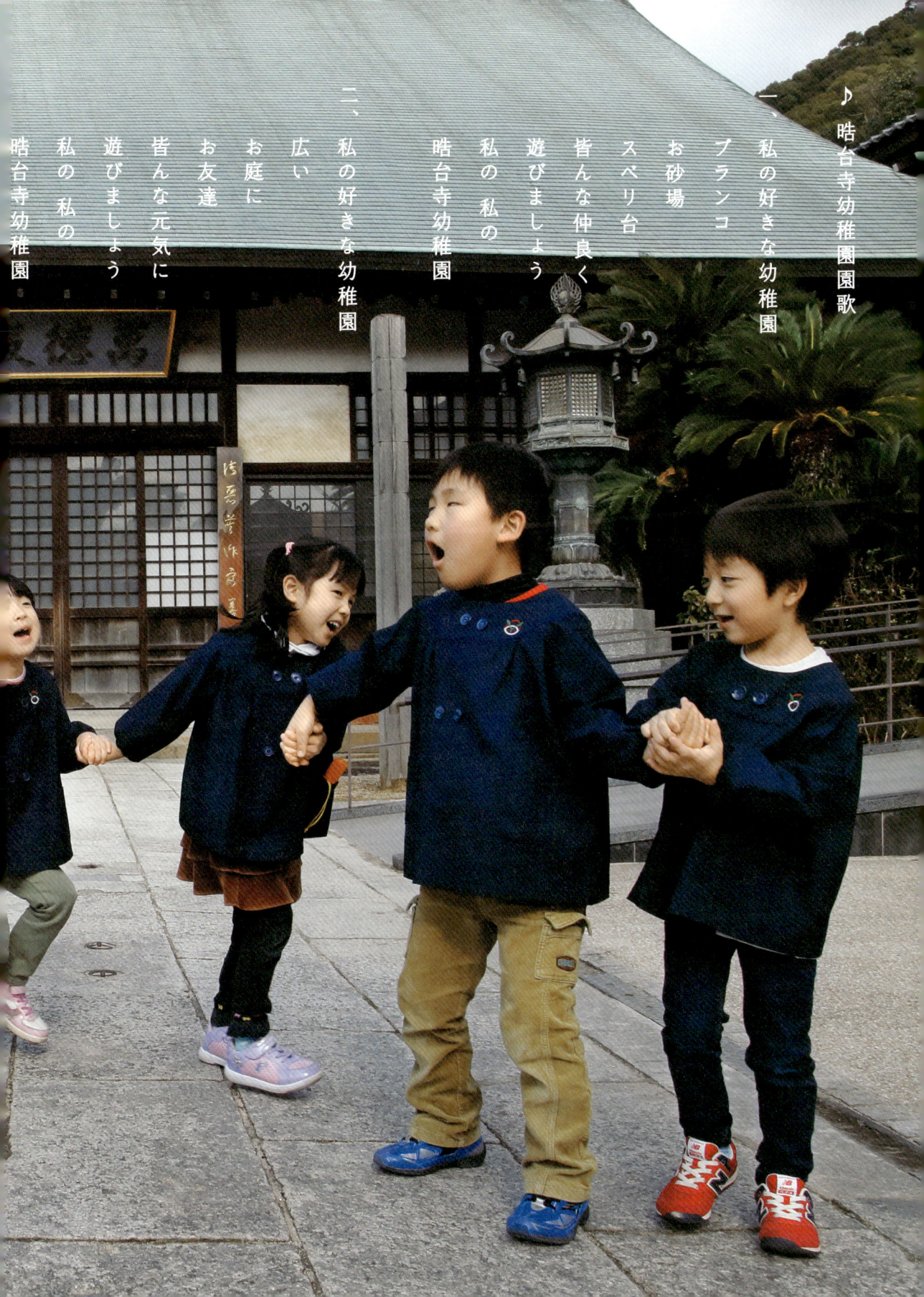

♪ 晧台寺幼稚園園歌

一、
私の好きな幼稚園
ブランコ
お砂場
スベリ台
皆んな仲良く
遊びましょう
私の私の
晧台寺幼稚園

二、
私の好きな幼稚園
広い
お庭に
お友達
皆んな元気に
遊びましょう
私の私の
晧台寺幼稚園

海雲山晧臺寺（かいうんざんこうたいじ）
亀翁良鶴により1608年（慶長13年）に風頭山麓に創建。1626年（寛永3年）より現在地（長崎市寺町1番地）。曹洞宗修行道場として僧堂を置き、一般向けの座禅会も定期的に行っている。山門（仁王門）は1680年の建築で長崎市内に現存する最古の門とされる。シーボルトの娘、楠本イネの墓などがある。

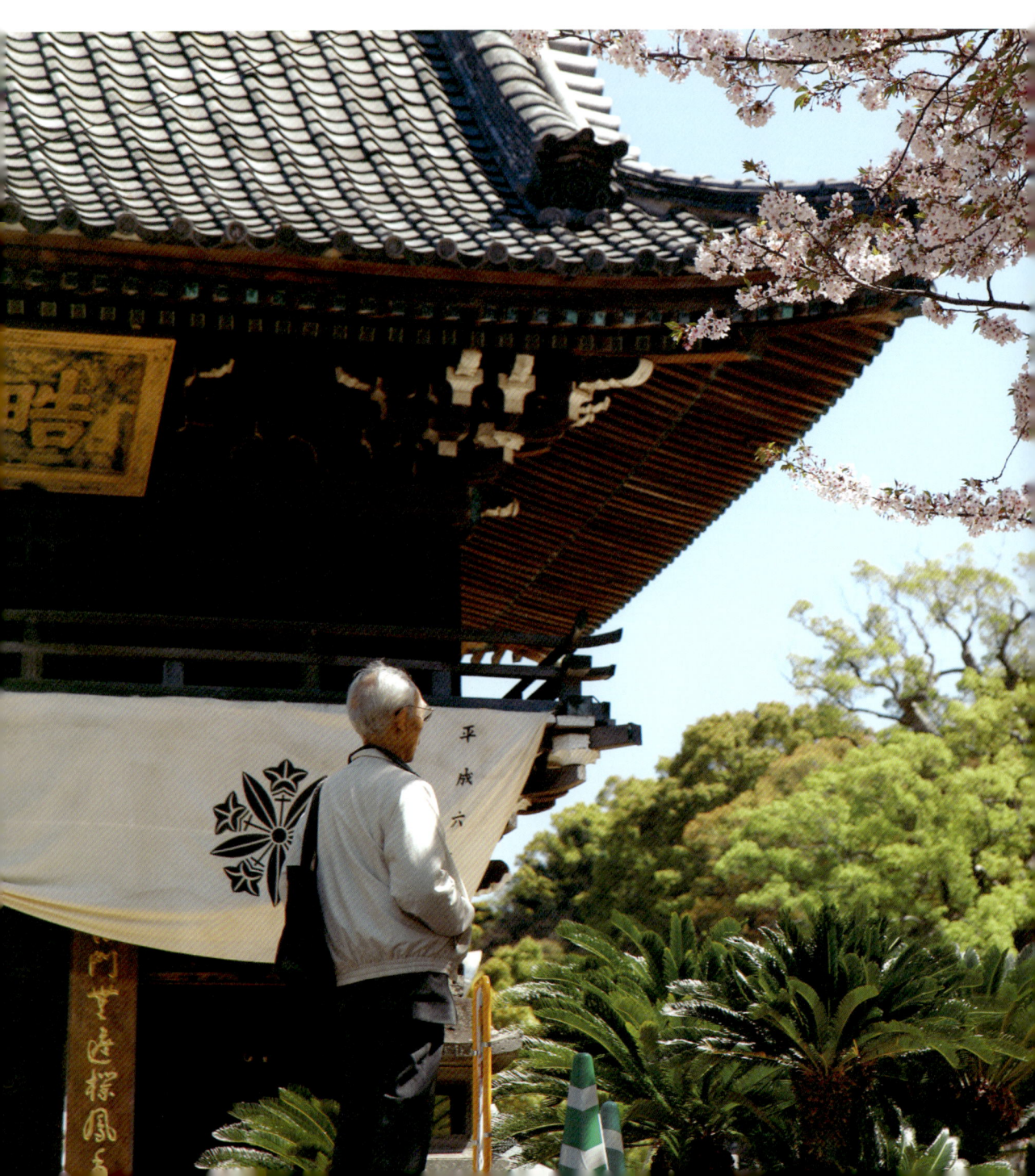

お寺にはいろんな人が訪ねて来られる。
お墓参りの人や、観光の人も多かけん、
すぐ挨拶ばするよ。
そしたらみんなにっこりするけん、嬉かー。
なんかよかことしたのかな。

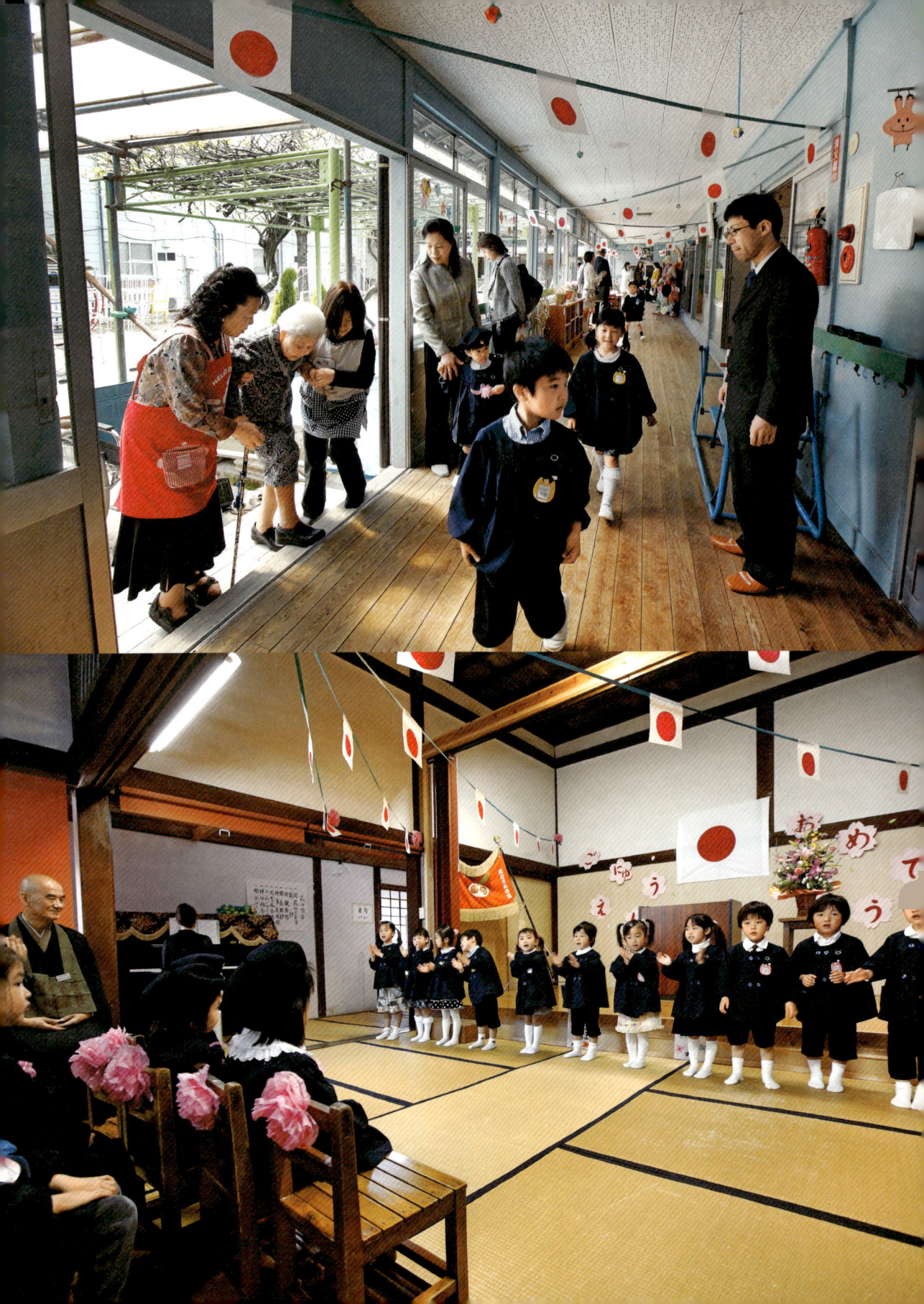

今日は新しい
ゆり組さんの入園式。
お歌ば唄って出迎えんば。

「入園式の前の日は眠られません。
　どんなお子さんが
　幼稚園にやって来るのか、
　楽しみで楽しみで。
　もうかれこれ66年、それでも毎年ワクワクして
　やっぱり眠れませんね。」

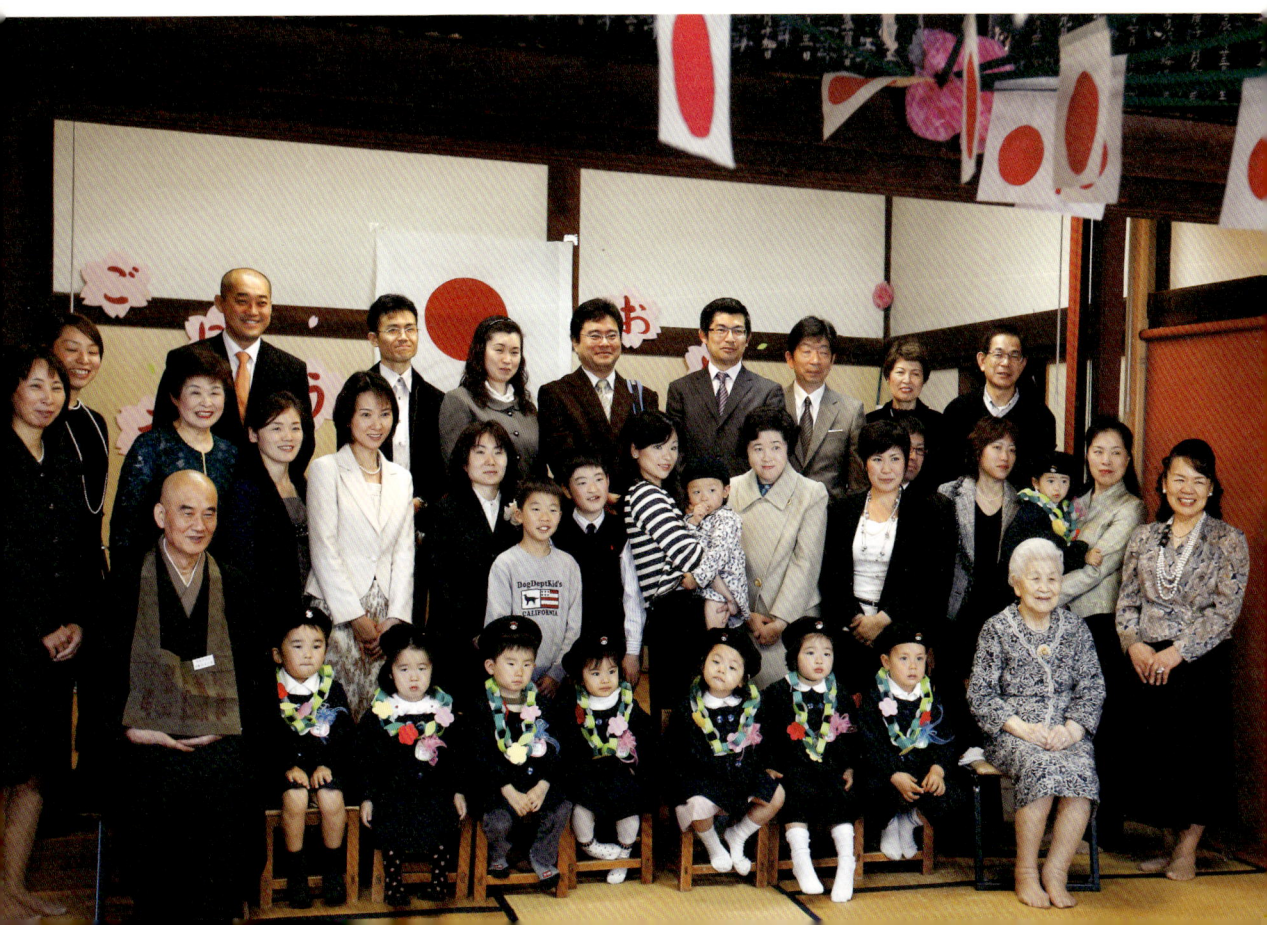

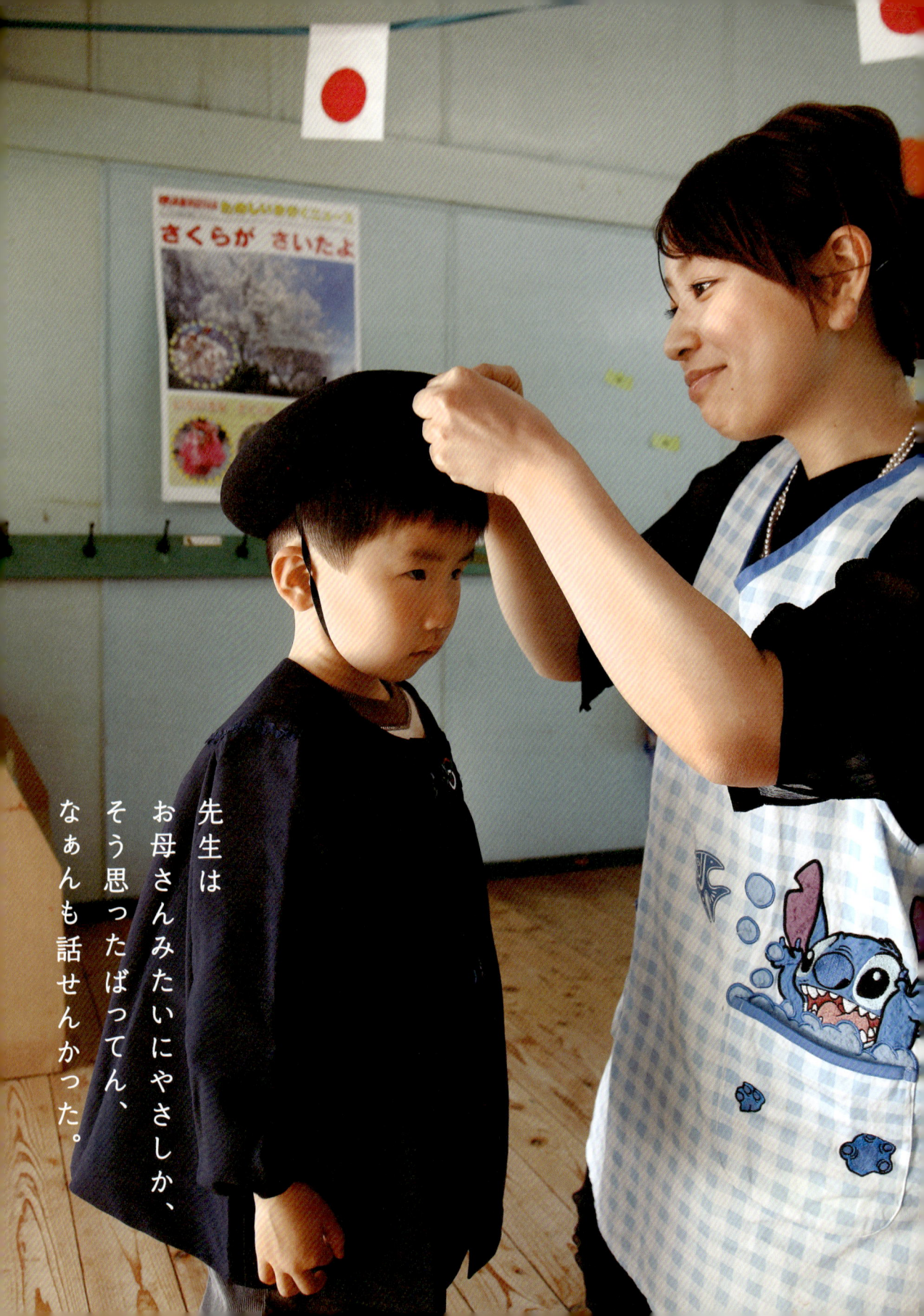

先生は
お母さんみたいにやさしか、
そう思ったばってん、
なぁんも話せんかった。

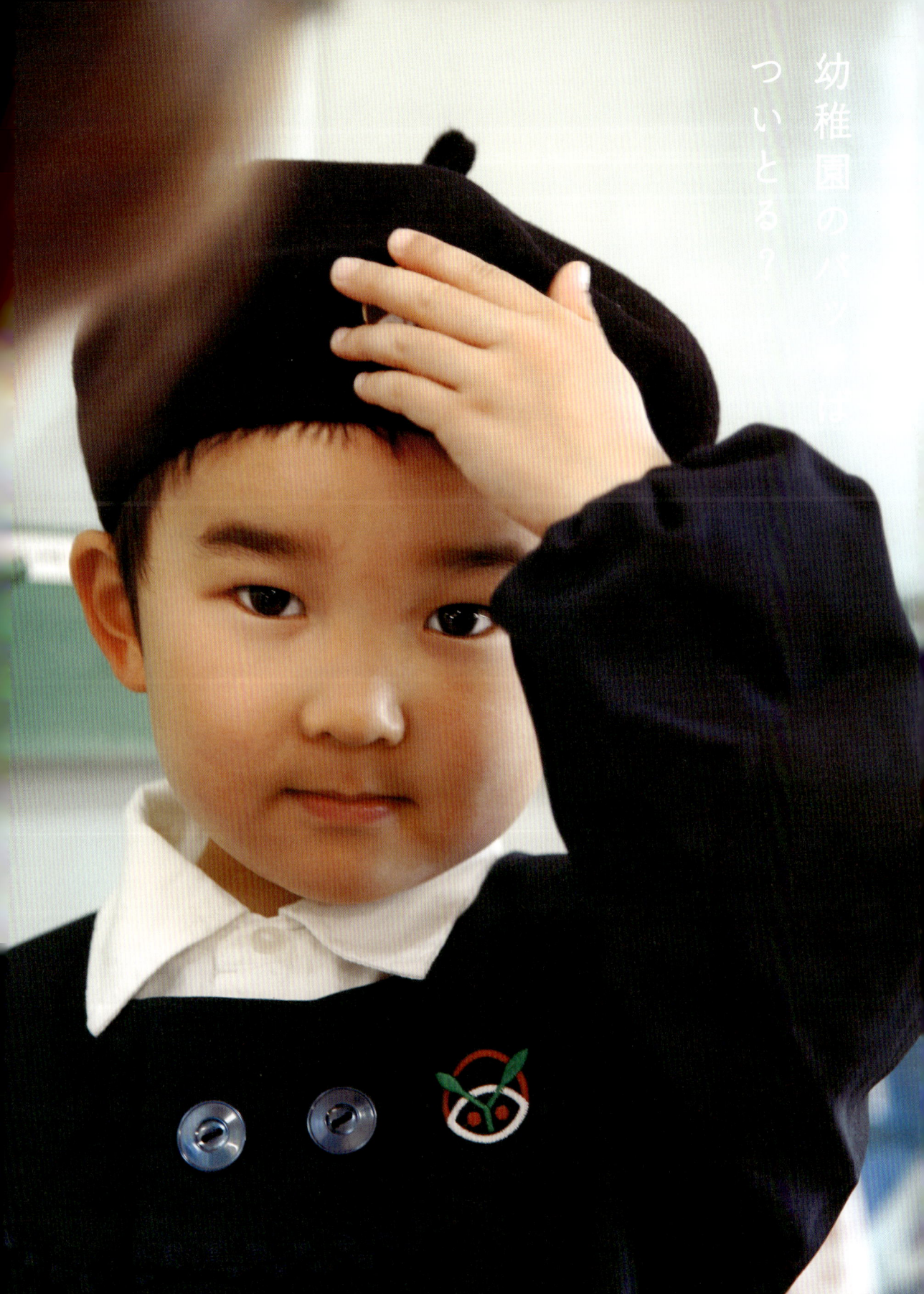

幼稚園の　ついとる？

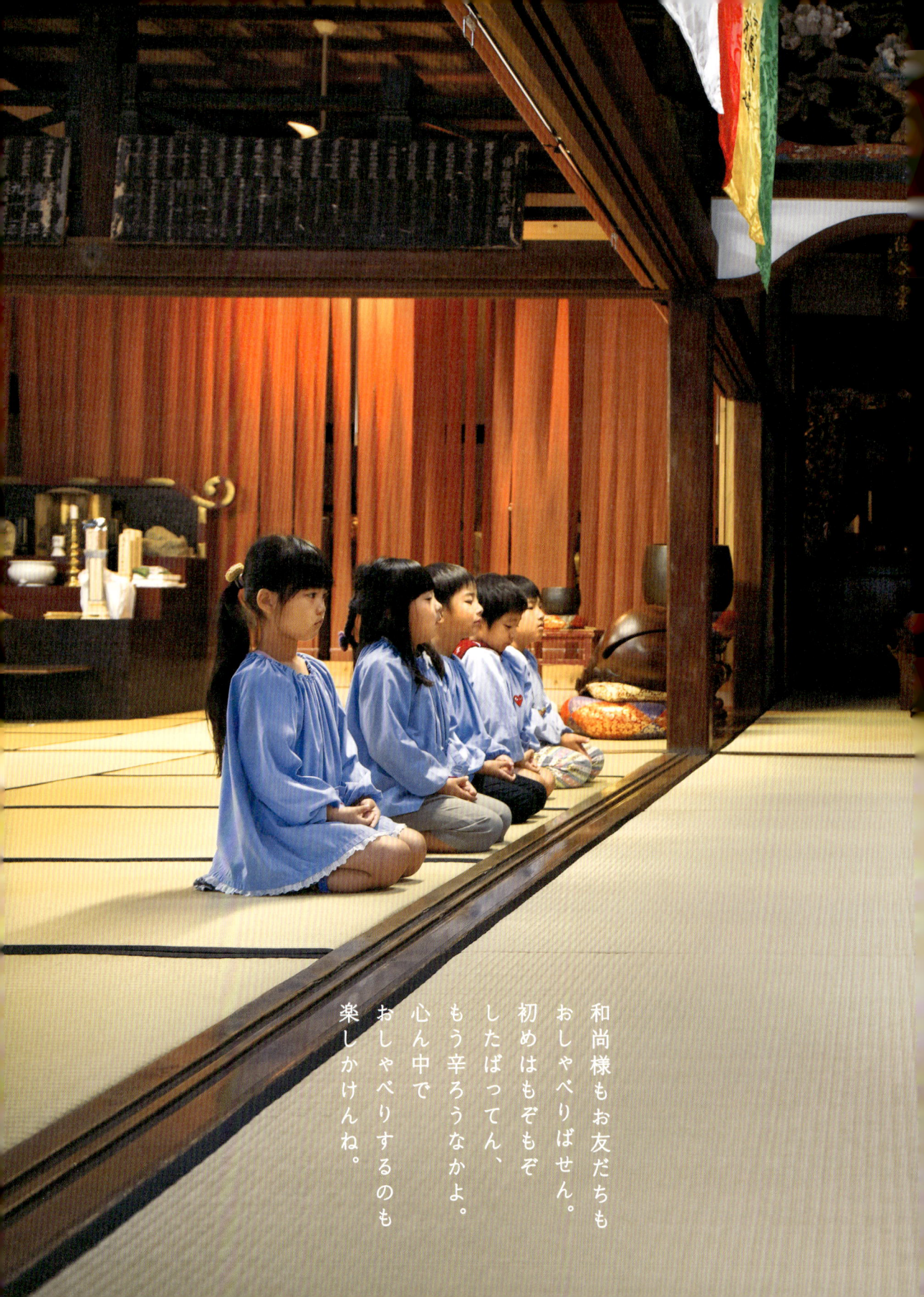

和尚様もお友だちも
おしゃべりばせん。
初めはもぞもぞ
したばってん、
もう辛ろうなかよ。
心ん中で
おしゃべりするのも
楽しかけんね。

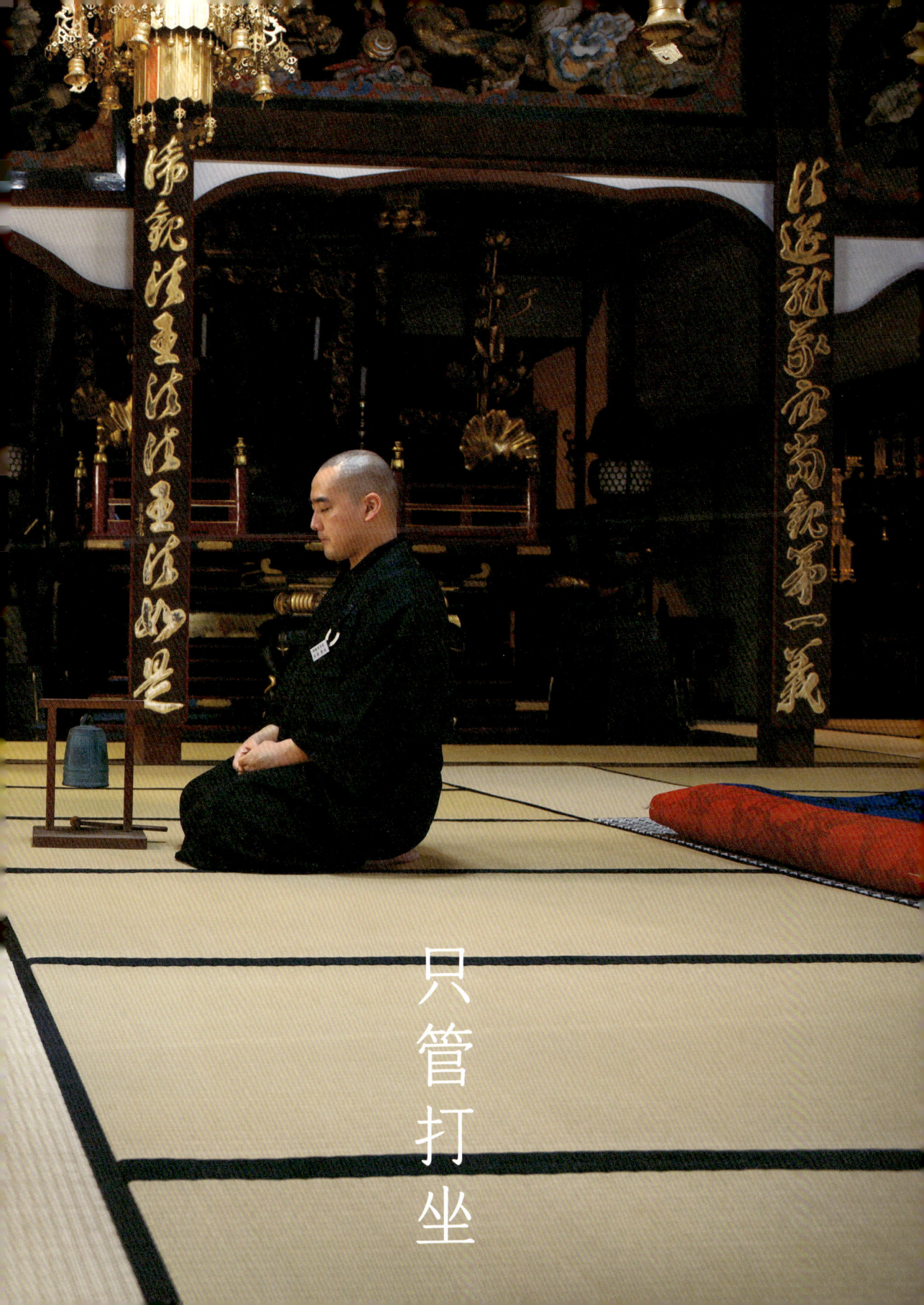

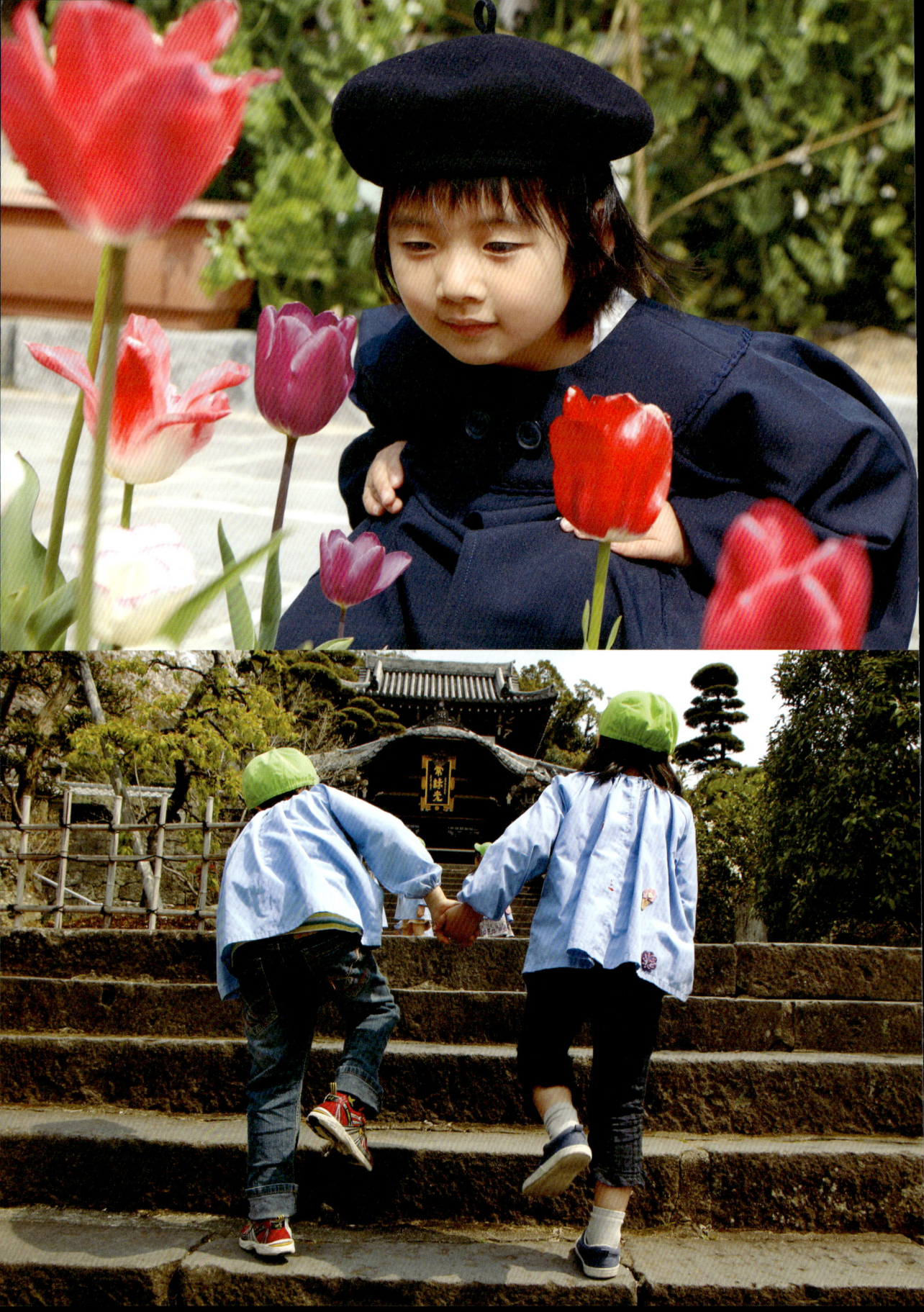

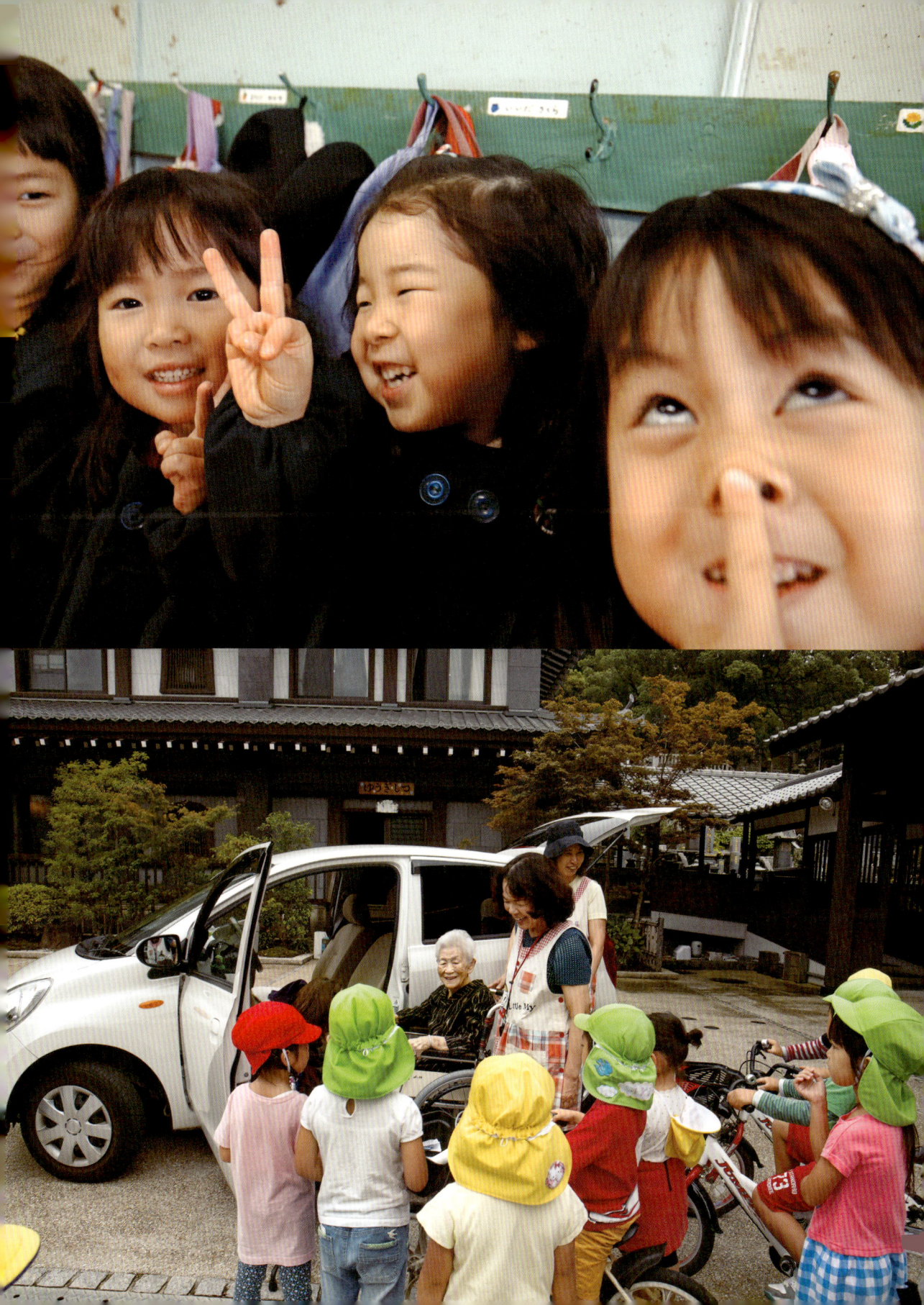

釈尊降誕会

「もう随分前のことだけれど、
　花まつりには園児がお稚児さんの格好をしてね、
　町を練り歩いたものです。
　白い象の山車も出てね。稚児行列、また見てみたいわね。」

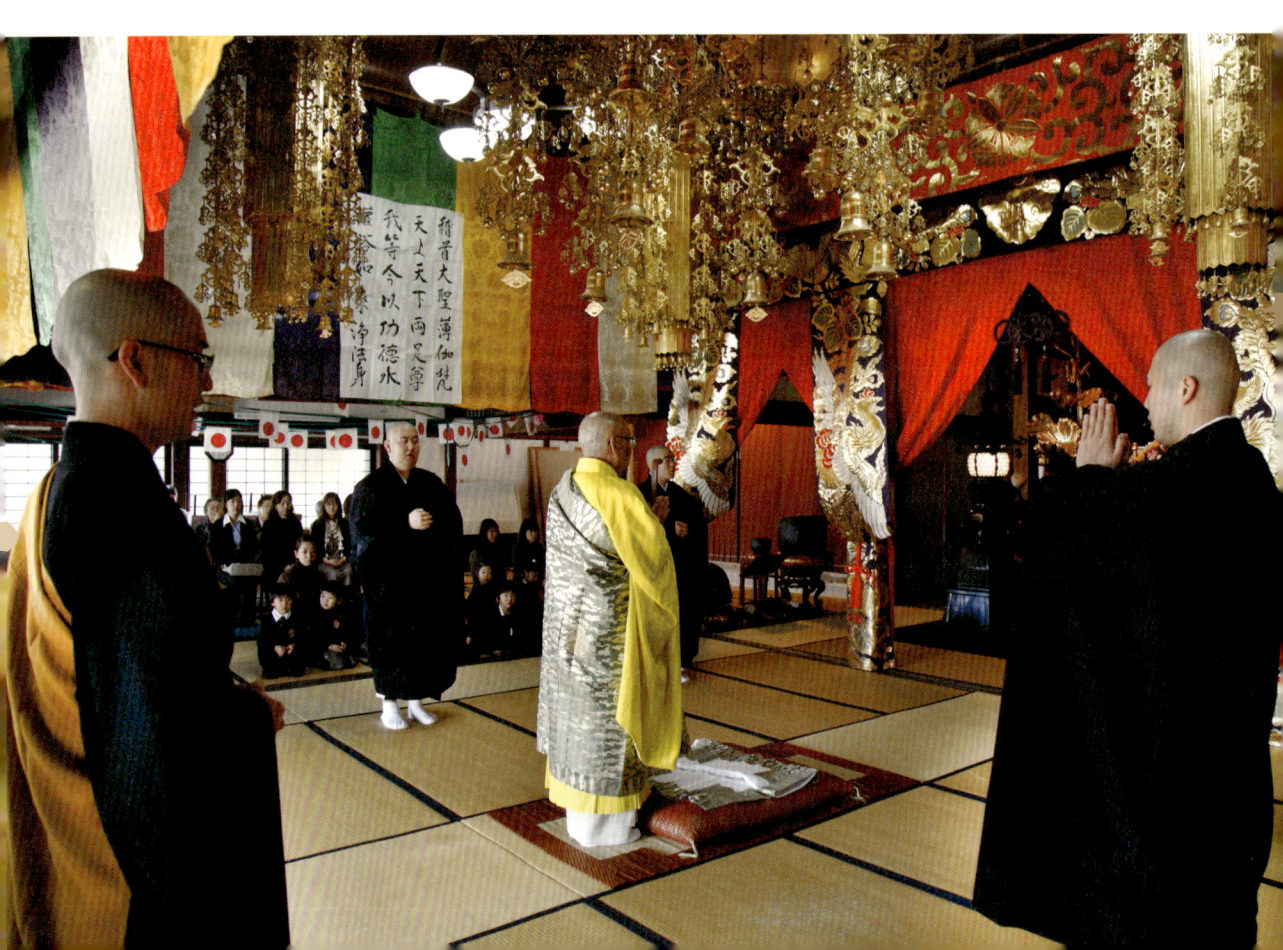

花祭り

お釈迦様、甘茶をたくさん召し上がれ。

「4月8日は花まつり、灌仏会でしょ。
　長崎はお寺がたくさんありますから、
　市内のあちらこちらに花御堂がたくさん出来てね、
　それはそれは賑やかですよ。」

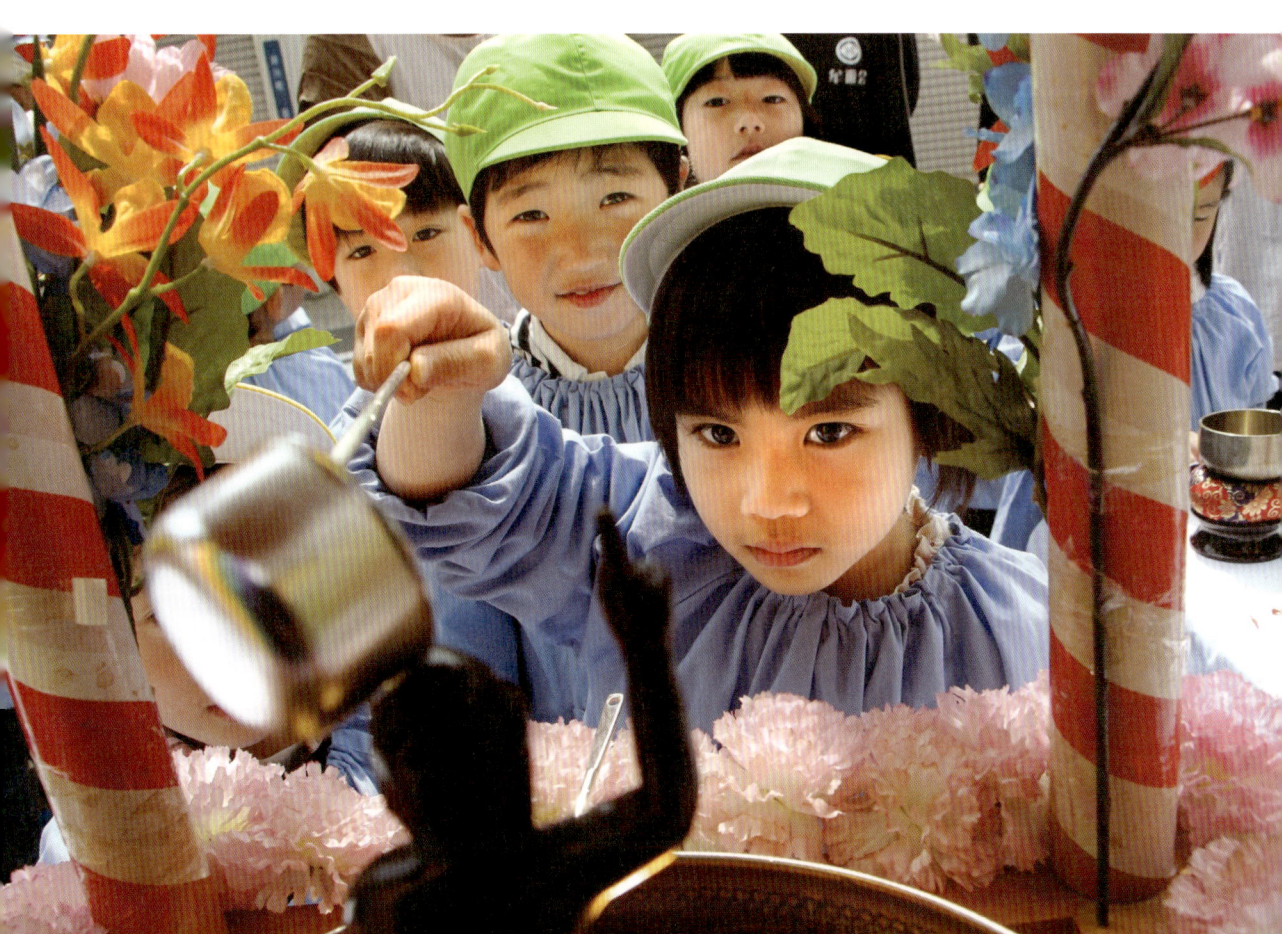

天気がいい日のさるく（歩き回る）にこどもたちは大はしゃぎ。幼稚園の近くには中島川が流れ、日本最古の石造りアーチ橋「眼鏡橋」（めがねばし）が架かっています。園児たちには、ちょうどよいお散歩コース。

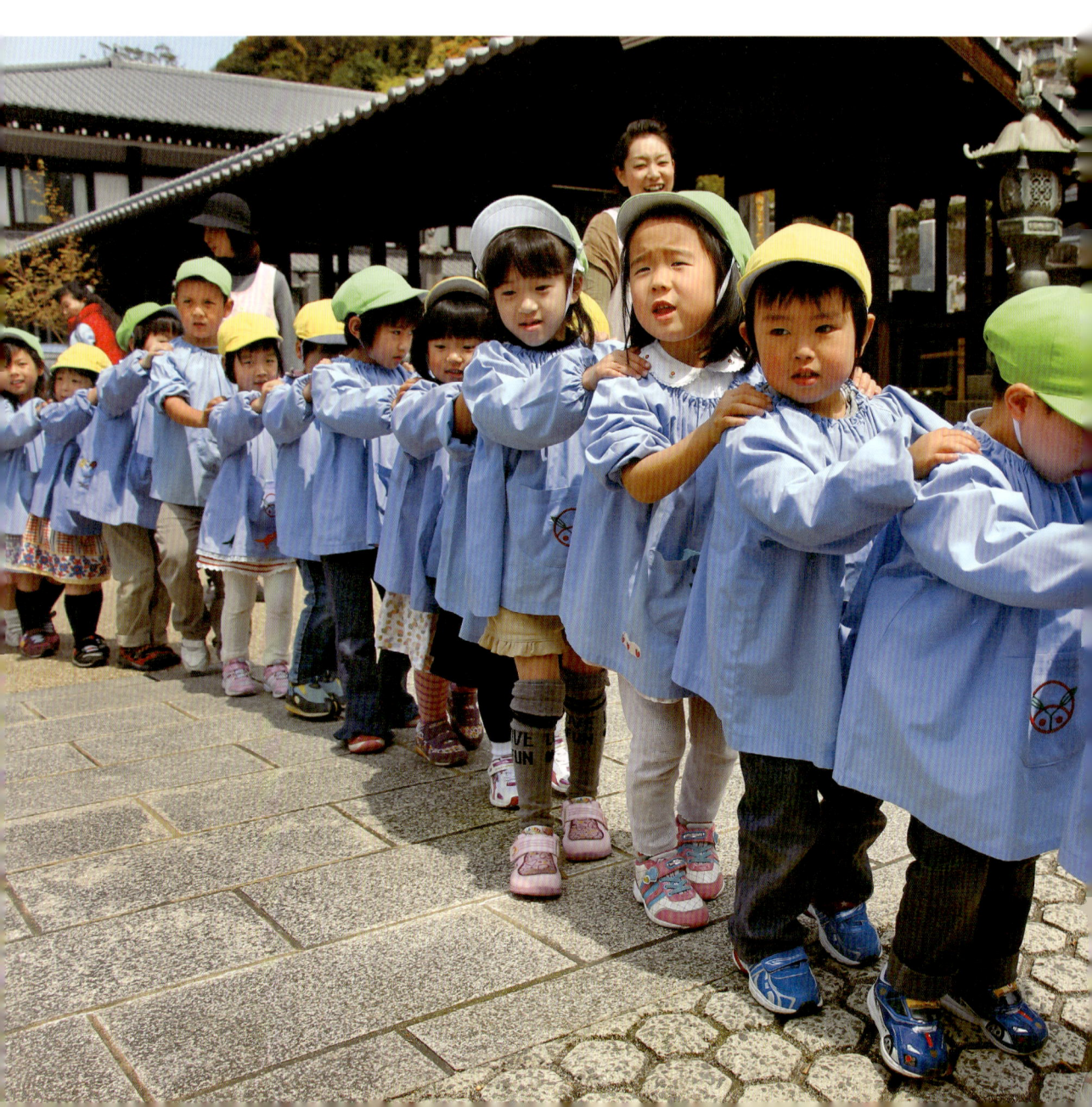

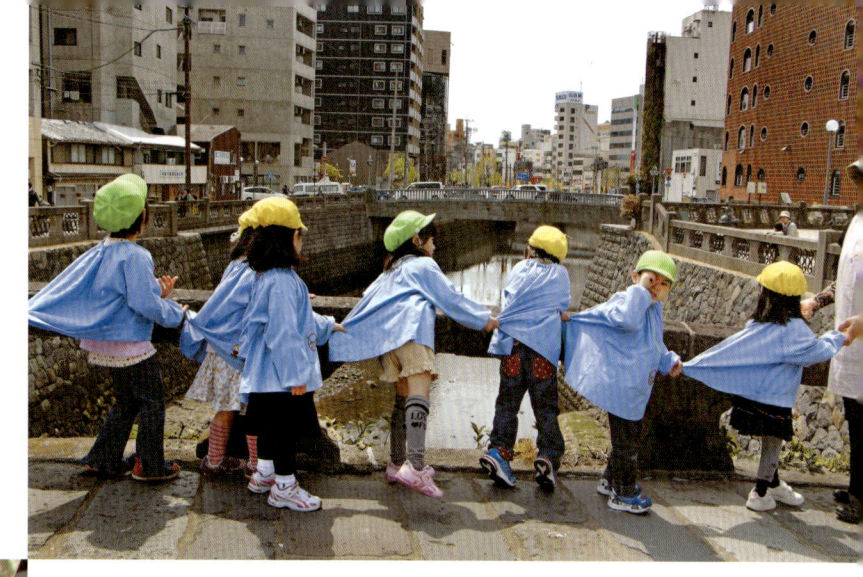

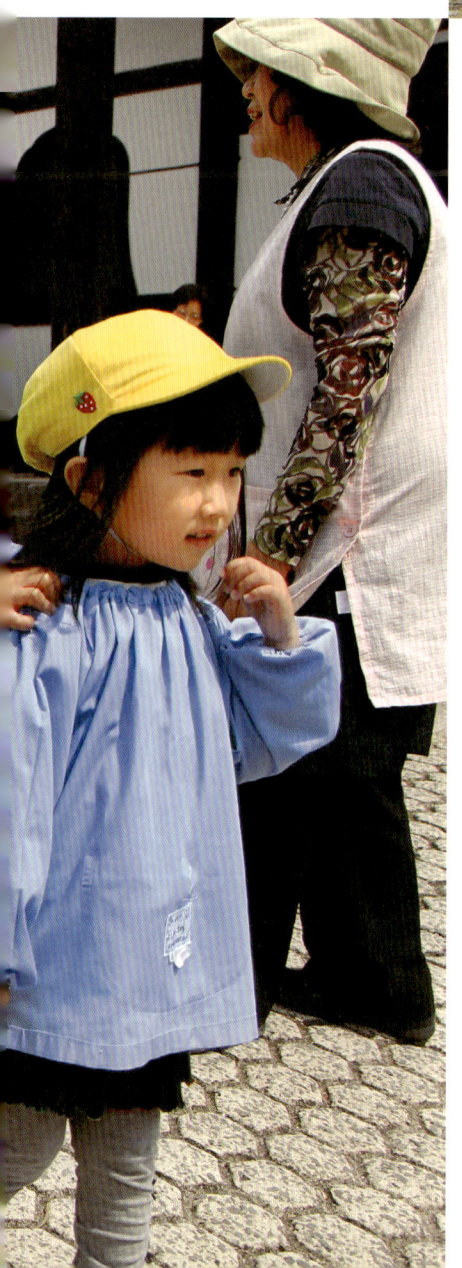

行くけんねー。
ちゃんとつかまらんば。

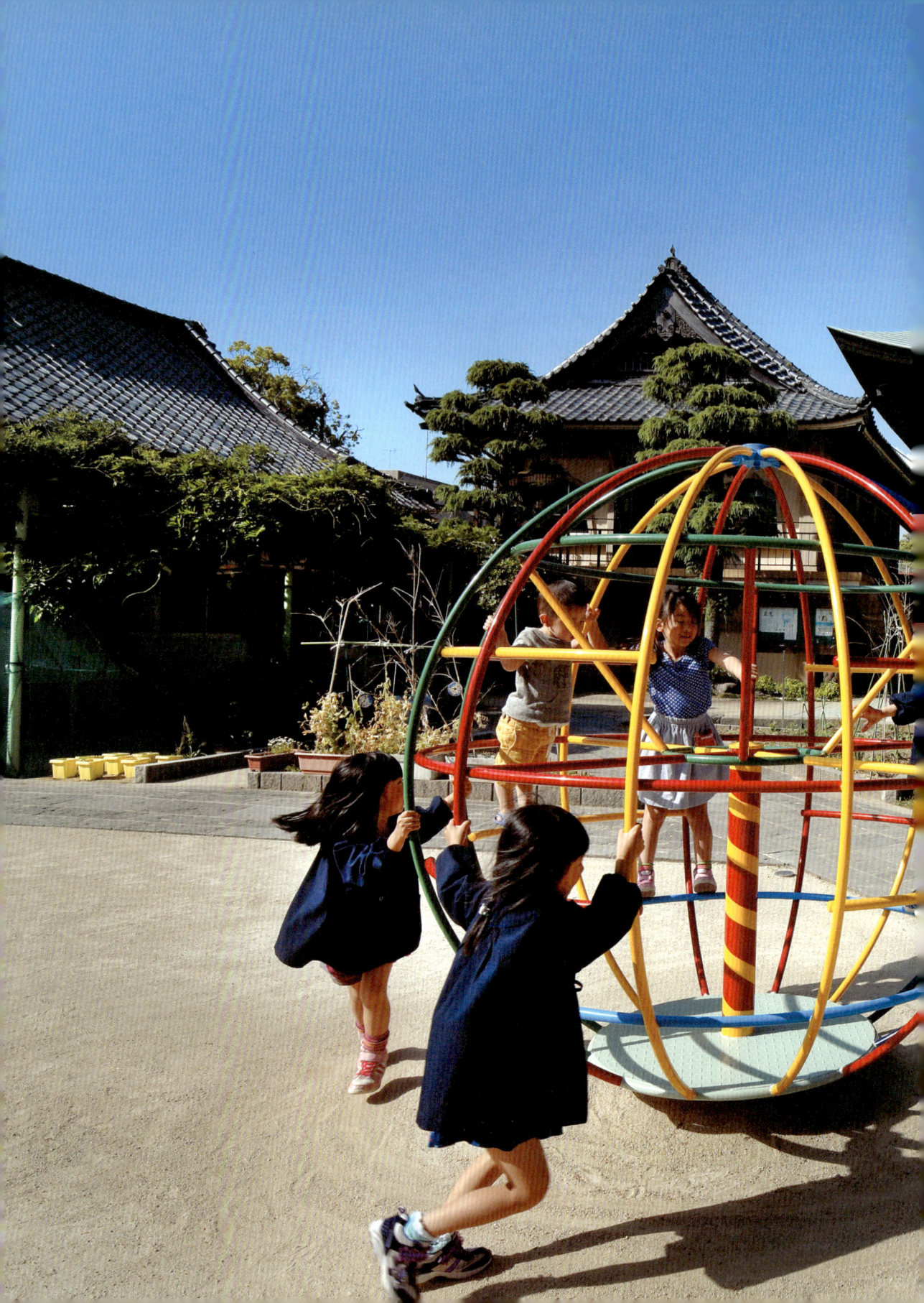

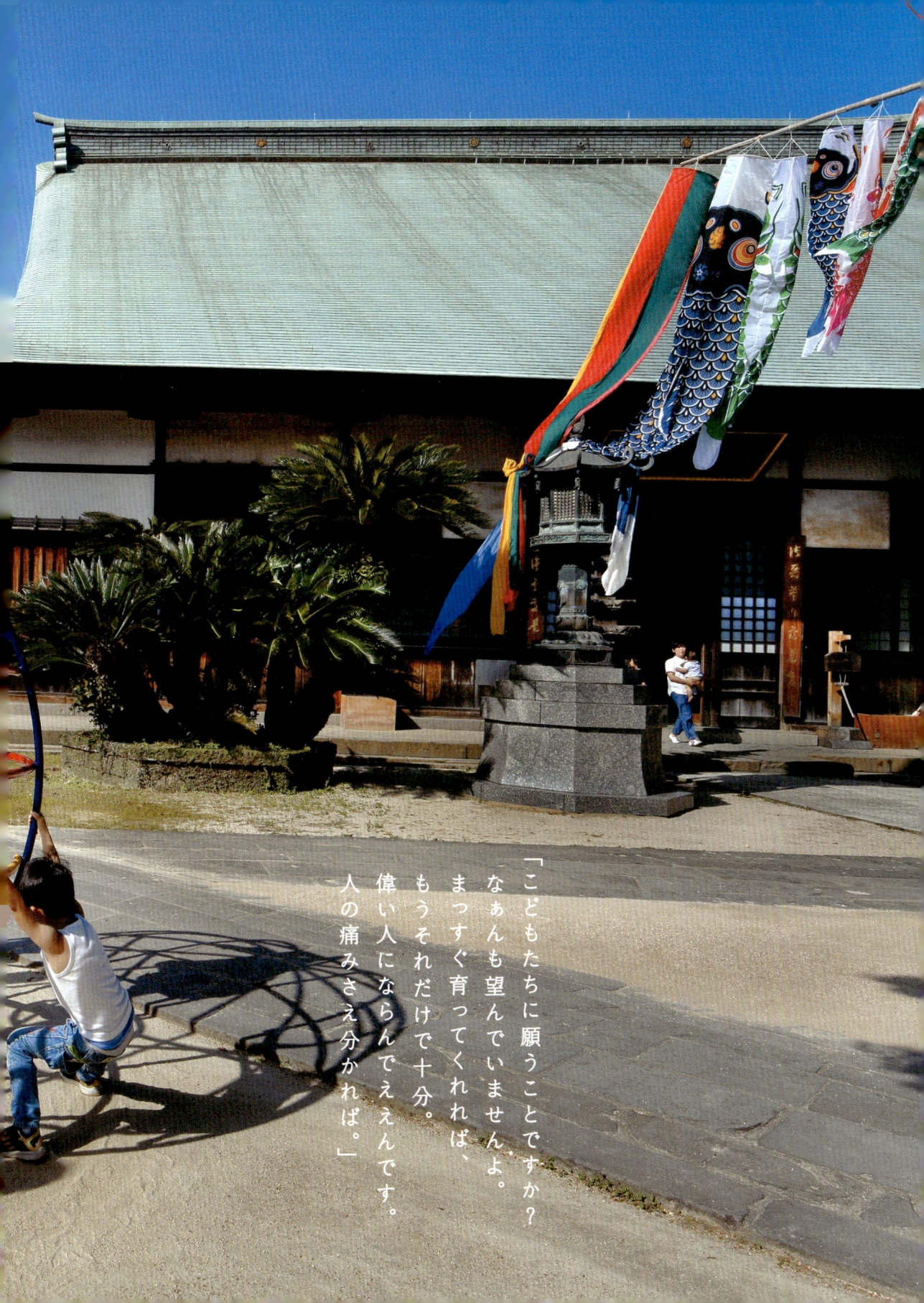

「こどもたちに願うことですか？
なぁんも望んでいませんよ。
まっすぐ育ってくれれば、
もうそれだけで十分。
偉い人にならんでええんです。
人の痛みさえ分かれば」

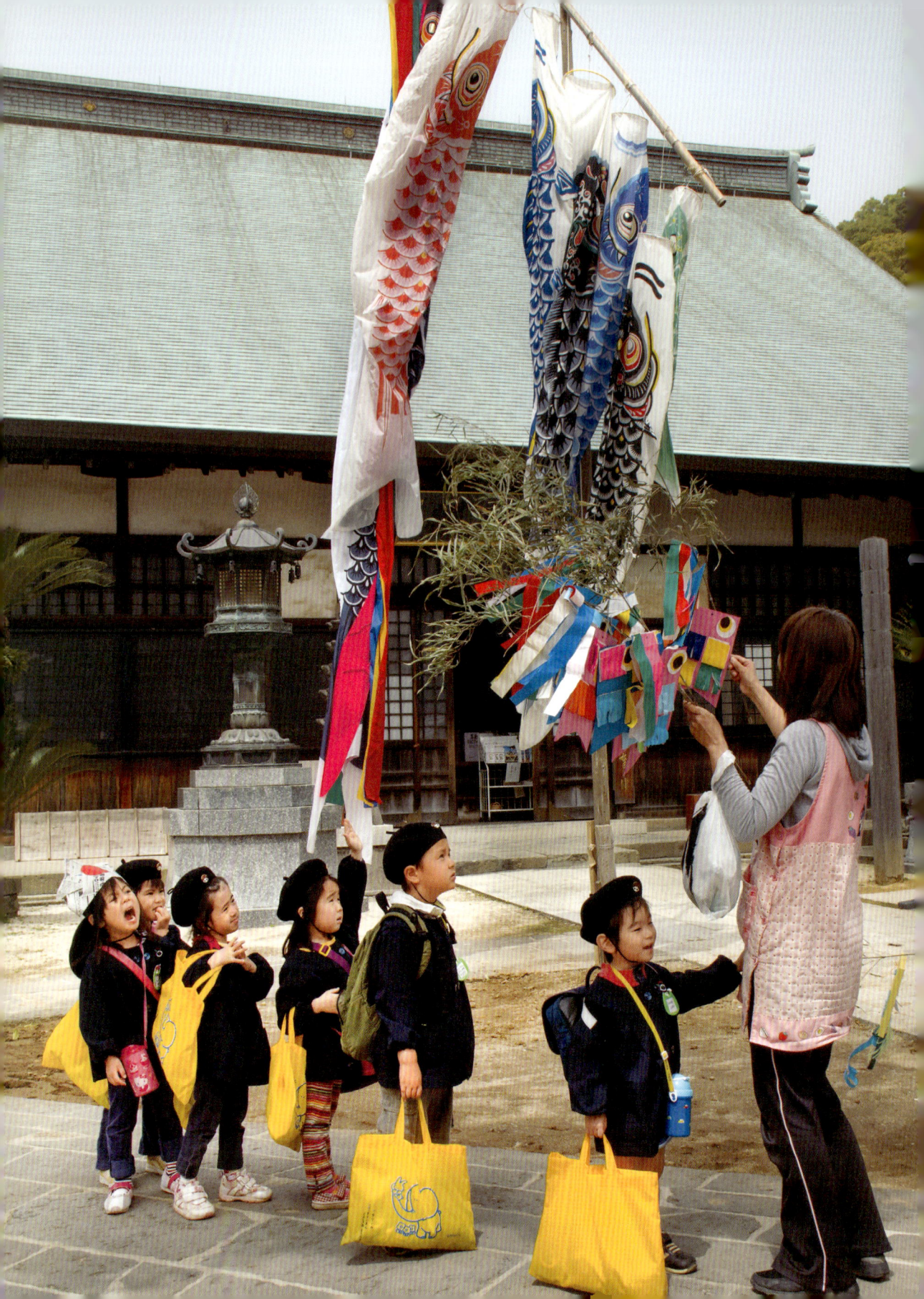

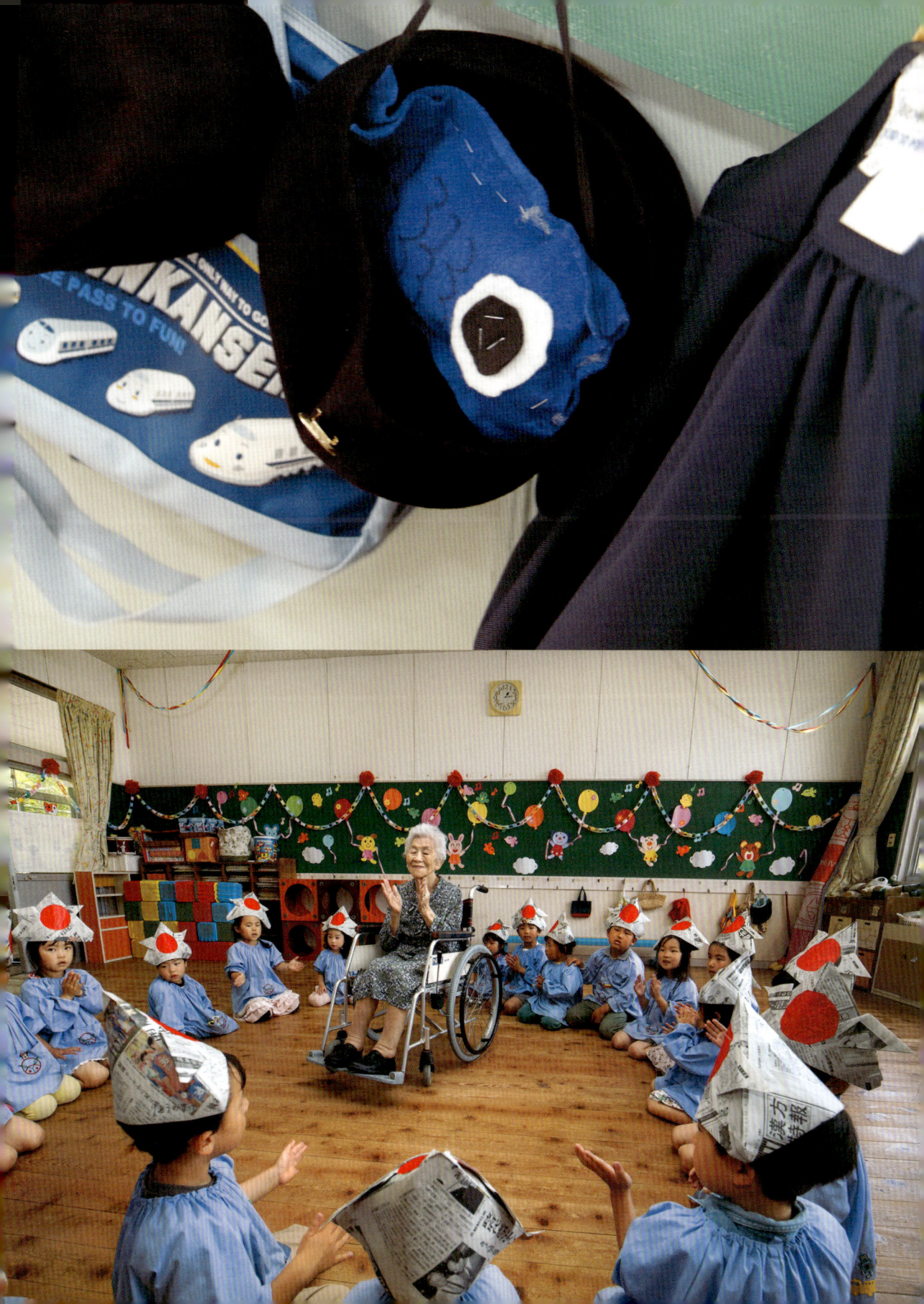

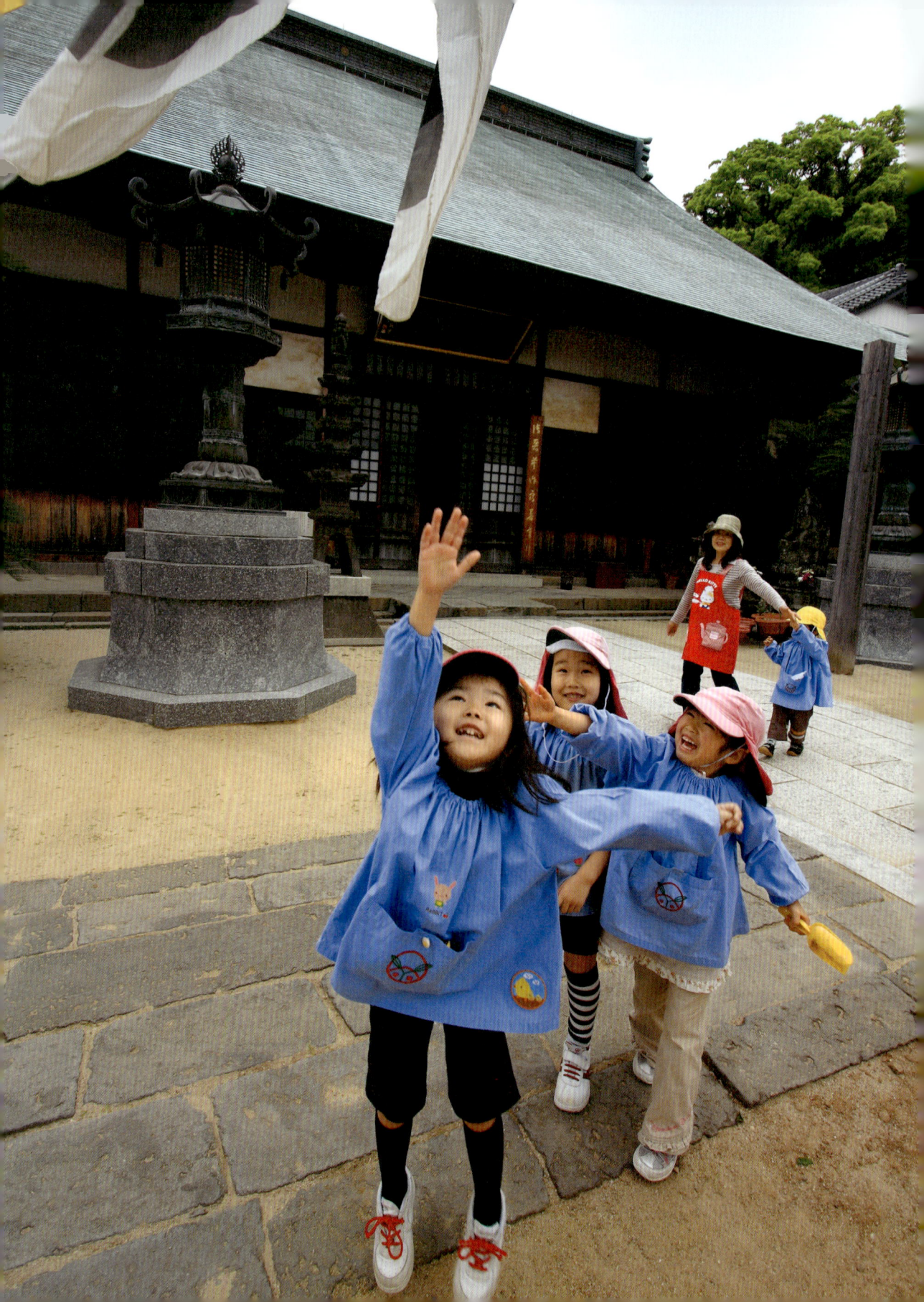

先生こわかー。
でも、あやまらんけんね。

「悪かことをしたら『ごめんなさい』と謝ればよかのに、
　謝まらん子もおる。
　でも叱ったらいけんよ。なんで謝らんのか、理由を聞かんとね。
　その子なりの言い分があるはずですから。
　それにうわべだけで謝っても、心の中で舌を出しとったら
　謝ったことにも反省にもなりません。」

「意地を張ったらいけません。
　けど、謝りとうても切っ掛けがなか時もあるしね。
　悪かことに気がついたら、
　早よう謝れば、早よう楽になれるのにね。
　大人はダメねー。もっと時間ばかかる。
　こどもみたいに素直になること見習わないと。
　それから謝ったこどもは、しっかり抱きしめてあげてね。」

ごめんのごめん、
ごめんて、簡単やったねー。

無念無想

かくれんぼの時に見上げた観音様。
あれ、ぼくらと同じ格好をなさってる。

「目を閉じて手を合わせてごらんなさい。
　心がすうっと満ちていくとね。
　そうしたらお釈迦様が何とおっしゃっているか、
　聞こえるかもしれませんよ。」

晧臺寺幼稚園

皓臺寺専門僧堂

「お寺とは二人三脚で歩んできました。
　方丈（大田大穣）様たちには
　いつも助けられ、
　感謝の気持ちでいっぱいです。」

いつも
ようちえんに
きてね。

おたんじょうび
おめでとう
ございます

茶寿のお祝い

数え歳108歳は「茶寿」(さじゅ、ちゃじゅとも)のお祝い。「茶」の字を分解すると草冠は十がふたつ。下の八十八と合計で108になる。誕生日には教え子たちからたくさんのお花や電報が届いた。園児からも絵や花が贈られ、感無量の園長。

トントントントン
肩たたき。
元気でいてね、
園長先生。

「園児も保護者も朝と帰りはご門のところで手を合わせて、
お釈迦様にご挨拶します。
挨拶は生活の基本ですからね。
どんなに急いでいる時でも手を合わせれば、
穏やかな心が戻って来ますから。」

御下賜観

♪でんでらりゅうば

でんでらりゅうば
でてくるばってん
でんでられんけん
でーてこんけん
こんこられんけん
こられられんけん
こーんこん

「でんでらりゅば」は長崎に伝わる童唄。出て行けるんなら出て行くけれど、出られないから出て行かないよ、行けないから行かないよ。というような意味で、節回しが軽快で楽しい。「りゅう」を「龍」と解釈する節もある。長崎くんち（諏訪神社の祭礼）の出し物「本踊」や「龍踊り」などでも歌われる。

「みんなでお弁当をいただくのは楽しいわね。
 開園当時もよく園庭に集まって
 大勢で食べたものです。
 あの頃は日の丸弁当でしたけどね。」

「お弁当をいただく時は、
　作ってくれた人によーく感謝してね、と言っています。
　それからよく噛むように。顎を動かすと脳も動きだします。
　それに噛めば噛むほど素材の味が滲み出て味わいも深くなります。
　こどもたちも時間をかけて残さないようしっかり食べていますよ。」

大きかー。
ぼくらのささげ豆。
おにぎりにして
みんなで食べたよ。

「毎月1日は"ささげ豆ごはんの日"にしています。
園庭ではキュウリやトマト、そら豆なども育てています。
野菜も花が咲いて実るとか、自然のなりわいを学びながらおいしくいただいていますよ。」

園長先生は
優しか顔で
いつも手ば振って下さる。

ご門の仁王様は、
怖か顔ばってん
優しかかもね。
手ば振りよんなる。

「運動会は毎年近くの諏訪小学校の校庭で開いています。
　こうしていると1回目の運動会を思い出しますね。朝日グランドに大勢集まってね。
　こどもたちはハチマキ姿で、大人も音楽に合わせてダンスをしたりしました。
　去年のことのようだけど、もう60年も前のことですかね。」

飛花落葉

「枯れ葉の季節は少し寂しくなりますね。
　でもこの生命を享受しています。
　こどもたちへの言伝ては、まだもう少し。」

今日一日、この瞬間。

「何も持たんこどもは、無垢で自由ね。
　人間は本来無一物。
　だけど大人になるとあれこもこれもと欲が出ますね。
　欲が出ると自分が見えんけん、
　すぐつまづいて、哀しかことです。
　死ぬ時は何も持って行けません。心あるのみです。」

誕生という偶然の必然。

「卒園生が赤ん坊を連れて訪ねてくれてね。
　自分のこどもはいないけれど、
　仏様がたくさんのこどもを授けて下さったと感謝しています。
　こどもは真っ白いから育て方次第で何色にも染まります。
　未来への宝物ですからみんなで大事に育てんばね。」

まだまだー。

「自信を持つのはよかばってん、
　そこで怠けたらいけませんよ。
　祇是未在(ただこれみざい)、
　まだまだと思うことが大事ね。
　そう思えば何歳になっても、
　まだまだ可能性は無限に広がるものですよ。」

心を以て心に伝う。

「園児にはいつも、
　お話している人の目を見てね、と言っています。
　先生やお友だちがお話している時によそ見をしていたら、
　聞いていないのと同じです。
　目だけでおしゃべりもできますよ。
　相手の目をじっとよく見てね、と。」

秋深き
芋掘り、銀杏、
どんぐり拾い。

「秋なると、こどもたちのはしゃぐ声が賑やかでね。
落ち葉を集めて園庭でお芋を焼いたりもします。
銀杏を煎ったときなんか、
台所までみんな見に来てワァーワァーキャーキャー。
最初は「臭か〜」って言ってた子も、
おいしいって手を伸ばし始めます。
食べ過ぎないよう目配せが大変だけれど、
宝物探しみたいに目を輝かせているのが嬉しいですね。」

一期一会

「この歳になると1年2年の早いことですね。
ついこの間入園した子が、もう立派なお姉さんになって。
私もそれだけ歳を取りました。
これまでに3000人以上も卒園児を見送りましたが、
ひとりひとりとの出会いは、かけがえのない糧です。」

脚下照顧

「お寺の門を入ると靴箱の上に木の札が置いてあります。
　もう字も消えかけてますがね。
　"履き物を揃えましょう"という標語みたいなものですけど、
　足元をよく見なさい、つまり自己をよく見なさいと促しています。
　行儀よく靴を揃えると、次に何をすればいいのか自ずと見えてきますものね。」

今日晴
明日雨

「天気がいい日もあれば、
　雨が降る日もあります。
　どちらもいい日だなぁと思えたらよかね。
　雨収山岳青（あめおさまりてさんがくあおし）、
　雨が上がれば、
　輝いて見えるものもたくさんありますよ。」

お釈迦様
おうちのお父様、お母様、先生、
いただきます。

托鉢の日。
お椀にチャリン、
お見送り。

「托鉢の日は、園児たちも一列に並んで、お椀にお布施を入れますよ。
　まだ幼いからチャリンというのを面白がっているけれど、ちゃんと功徳を積んでいるのです。
　こどもたちの頭上にも法の雨が降り注ぎます。
　托鉢の時のわらじを見て興味を持ったらしく、
　こどもたちの間では草履がちょっとしたブームになっています。」

平常心是道

園長先生は、108歳。
お誕生日おめでとうございます。

2015年のお誕生日、園長先生は満108歳を迎えられました。除夜の鐘も、お数珠も108。特別な意味のある年となりそうな気がします。

「幼稚園の節分は、お寺から怖か鬼がやって来ますからね、こどもたちは大騒ぎです。青鬼のお面をかぶってた子も、そんなことはすっかり忘れてしまって逃げよったです。素直なこどもばっかりですからねぇ、たくさん泣きよりましたよ。」

節分の日。
鬼ばやっつけようと思うたばってん、
怖か赤鬼が来て、豆投げるのも忘れてしもた。

赤鬼さん、こげん顔しとった。思い出したら、またこわかー。

天上天下唯我独尊

「お釈迦様は生まれてすぐに七歩歩いて
　『天上天下唯我独尊(てんじょうてんげゆいがどくそん)』と唱えられたと言いますが、
　自分がいちばん偉いという意味じゃなかよ。
　ぼくもお友だちもみぃんなたったひとつの尊い命と言うことよ。
　わかったー?」

卒園式の日。
先生やお友だちや、
おうちの人や、
みんなが泣いたと。
嬉しかばってん、
ばってん、泣いたと。

そつえんおめでと

みんなにおめでとうって言われたばってん、
なんかせつなか。
お別れするんかな？
卒園なんてしとうなか。

先生、見守っていただいてありがとう。
ぼくらは小学生になりました。
あん時は卒園ばしとうなかって思いよったけど、
小学校も楽しかよ。お友だちもたくさん出来たけんね。
先生言っとったと、
「みなさんは主人公たい」って。
どがん時も自分で選んだ道ば信じなさいって。
まだようわからんばってん、
桜を観ると「主人公」って言葉想い出すとさ。
いつか自分の花を星のごと咲かせるから見とってね。

これが一〇〇年を生きた、
先生の手です。
皺くちゃだけど、
先生は好きよ。
みなさんも自分の手を
よーく見てごらんね。
両の手を合わせていれば
哀しか時も、
辛か時も、
苦しか時も、
片方の手が、
もう片方を支えてくれています。
支え合えば倒れません。
それに温かね。
お互いの温かさが伝わって来るばい。
どんな時も。
そのことを忘れないでね。

明珠在掌(みょうじゅたなごころにあり)

宝物は、
みなさんが生まれながらに
持っています。
ひとりひとり違っていることも
宝のひとつです。
先生も108歳になりました。
いつかはみなさんの前から、
いなくなる日も来るでしょう。
生命(いのち)とはそういうものです。
だから今日という日を
一生懸命に生きるのです。
こうして手を合わせていれば、
少しも迷いはありません。
みなさんが先生のバトンを
受け取ったのが見えますよ。
先生は幸せ者たいね。

小笹サキ年譜
おざさ

年	事項
1907年 明治40年	11月18日 父許斐将弘、母イハの長女として長崎県に生まれる。 銀行員の父の転勤で静岡、東京、佐世保、小倉などを転々とする。
1924年 大正13年	佐世保市立成徳高等女学校卒業。
1925年 大正14年	東京東洋音楽学校本科1年終了。
1926年 昭和元年	11歳年上の数学教師、小笹太郎と見合い、結婚。 夫・太郎が鉱山の仕事で朝鮮総督府に赴任することになり、一緒に朝鮮半島に渡る。
1945年 昭和20年	終戦を迎え、朝鮮から長崎に引き揚げる。 幼稚園教諭の資格取得のため、お茶の水女子大学で受講。
1950年 昭和25年	晧台寺幼稚園開園と同時に教員となる。
1963年 昭和38年	園長に任命される。
1976年 昭和51年	教育功労により県民表彰を受ける。
1982年 昭和57年	長崎市教育委員会より教育功労により表彰を受ける。
1986年 昭和61年	教育功労により、長崎市より表彰を受ける。
1989年 平成元年	夫と死別。ひとり暮らしとなる。
1991年 平成3年	教育功労により勲六等宝冠章を授与される。
1996年 平成8年	日赤長崎原爆病院で膀胱癌の手術を受ける。
2007年 平成19年	満100歳を迎える。
2009年 平成21年	周囲のすすめで、介護施設に入所。
2014年 平成26年	数えで108歳。園児、卒業生から「茶寿」を祝ってもらう。
2015年 平成27年	満108歳を迎える。
2016年 平成28年	現役園長として、行事の折に登園。 普段は自身の部屋から園児らの健康と成長を日々祈っている。

小笹サキ

創立間もない頃、園児らと(後列中央が小笹サキ)

第1回運動会で
(昭和25年秋、朝日グランド)

園庭でお弁当を食べるこどもたち。下駄を履いている園児の姿も見受けられる(昭和26年頃)

創立当時の教職員。向かって左から安仁屋住江、里芳子、小笹サキ、中江ツル子(昭和25年)

昭和34年度ゆりぐみ。初めて3歳児だけのクラスを編成

創立者 永久俊雄(向かって右端)と当時の教職員(創立30周年当時)

晧臺寺の桜の下で職員らと(2013)

勲六等宝冠章受章
(平成3年4月)

小笹サキ勲六等宝冠章受章
祝賀会(平成3年11月)

園庭で園児らとお餅つき(平成10年暮)

晧台寺幼稚園のあゆみ

年	出来事
1950年 昭和25年	方丈、永久俊雄が私材をなげうって、晧臺寺内に幼稚園開園。
1951年 昭和26年	個人立幼稚園として認可を受ける。初代園長に田中栄助。 設置者　小松原国乗。 園章の図案を熊井定男氏に依頼、作成。
1952年 昭和27年	園長を小松原国乗へ変更。
1963年 昭和38年	小松原園長、病気のため辞任。主任、小笹サキが園長に就任。 宗教法人晧台寺幼稚園として認可を受ける。
1979年 昭和54年	創立30周年として檜のすべり台を構築。
1981年 昭和56年	創立者永久俊雄、死去。
1983年 昭和58年	宗教法人晧台寺幼稚園を 学校法人海雲学園晧台寺幼稚園と変更。
1986年 昭和61年	幼稚園のシンボル、泰山木が台風12号で倒れる。
1989年 平成元年	創立40周年式典、祝賀会を長崎グランドホテルにて実施。
1997年 平成9年	卒園記念として全クラスの靴箱購入。
1998年 平成10年	園の定員160人を140人に変更。
1999年 平成11年	創立50周年式典を幼稚園にて実施。 創立50周年祝賀会をホテルニュー長崎にて実施。
2009年 平成21年	創立60周年。
2016年 平成28年	全園児37名。卒園生は3,363人。(3月現在)

第1回の卒園記念写真。まつぐみ、たけぐみ合同で(昭和25年度)

創立当時の園庭の様子。ブランコの設置場所は今も当時と変わりない(昭和25年)

第1回の運動会。保護者が楽しそうにフォークダンスをしている様子が写し取られている(昭和25年秋)

第5回卒(昭和29年度)まつぐみ

昭和33年頃の園外保育の様子

第2回卒(昭和26年)お遊戯会。演目は「おかしのいえ」

第1回生の劇遊び(昭和25年)

第20回卒(昭和44年度)たけぐみ

花まつりでお稚児さんになった園児たち(昭和50年)

創立40周年の式典に集う旧職員(於:長崎グランドホテル)

平成元年度の全園児と小笹サキ(中央)

年年歳歳花相似
歳歳年年人不同

あとがき

サキ園長の微笑

― 榎並悦子 ―

　初めて園長先生にお目にかかったときのことは、今も鮮明に覚えている。先生が満100歳の時だった。「写真家たちの日本紀行」(提供：キヤノンマーケティングジャパン株式会社)というテレビ番組のロケで長崎を訪れた折り、100歳で現役の園長先生がいらっしゃるということで幼稚園にお邪魔したのだった。お寺の石段を上がると、仁王門の奥に鯉のぼりが泳ぎ、こどもたちが元気よく駆け回っているのが見えた。思わず、こどもたちのもとへ駆けだし、私も一緒になって園庭を走り回った。そんな不作法な私を、園児を見守るように、穏やかに待っていて下さったのが小笹サキ園長先生だった。杖をついていらしたものの、廊下に立たれる姿は背筋が伸びていて、とても100歳には見えなかった。

　歳月は流れ、サキ先生は昨年のお誕生日に満108歳を迎えられた。折に触れ幼稚園にお邪魔していたし、その前年にはみんなで「茶寿」(数えで108歳)を祝った。あっという間の8年で、これまでと少しもお変わりないように見えるが、一日一日という日々をどのような思いで過ごして来られたのかは想像に難(かた)くない。

　サキ先生が車イスで登園されると、こどもたちが駆け寄っていく。車イスを押そうとする子、荷物を持とうとする子、手を握ろうとする子、園児らは誰から言われるでもなく、思いやりの気持ちで園長先生のお手伝いをしようと集まってくる。サキ先生は「こどもたちから元気をもらっている」とおっしゃるが、こどもたちもまた、園長先生の姿に、何かを感じ取っているのだと思う。

　扉ページの見開きに添えた「拈華微笑(ねんげみしょう)」とは禅語で、言葉や文字を使わず心から心へ伝えることを意味する。サキ先生はまさに、静かに微笑みながら100年の間に感得したものをバトンに込めて、未来を生きるこどもたちに託そうとされているのだ。大きな木もあれば、足元で可憐に咲いている草花もある。きれいな花を咲かせるものもあれば、芳香を放ったり、果実を実らせるものもある。この世に生命を受けたすべてのものは、それぞれに大切な役割があり、尊い命を生きているのだと。

　本の中に散りばめた言葉は、直接サキ先生に伺ったお話や、他の先生方、園児たちとの会話から気づいたこと。晧臺寺で目にしたことを私なりに解釈を加え構成しました。サキ先生の想いが少しでも伝われば嬉しいです。

　8年の間に時間を共にしましたサキ先生、園児たち。撮影を温かく見守りお力添えをいただきました職員、保護者、晧臺寺さま、みなさまに深く感謝し、御礼申し上げます。

　最後になりましたがサキ先生の微笑みを心に刻み、私も日日心して過ごしたいと思います。くれぐれも御身お大切に。椿寿のお祝いの日を心待ちにしております。

2016年 花まつり

Special Thanks

学校法人海雲学園 晧台寺幼稚園
園児、保護者、卒園生のみなさん
海雲山晧臺寺
撮影期間 2008年4月-2016年4月中の職員

　園長　　小笹サキ　　　理事長　大田大穣
　教員　　主任　森紀子　　中島愛子　髙比良久美　大川内美波　西浦恵
　教育実習生　峰拓海
　用務　　熊副郁子　　丸尾京子　　安永貞子
　習字の先生　秋田光子
　英語の先生　Robert Raiger

社会福祉法人 長崎厚生福祉団
資料・写真提供　晧台寺幼稚園

　題字　　道祖尾心春（たんぽぽ組）
　園長先生似顔絵　中道貴子（さくら組）
　円相倣図　榎並悦子

榎並悦子 （えなみ えつこ）

京都・西陣生まれ。「一期一会」の出会いを大切に、人物や自然、風習、高齢化問題など幅広いフィールドをしなやかな視線でとらえ続けている。写真展、写真集に富山の民謡行事「越中おわら風の盆」やパリの街角をモノクロでとらえた「パリの宝石箱」、「明日へ。東日本大震災からの3年 ―2011-2014―」、「榎並悦子のマルテク式極上フォトレッスン」など多数。アメリカに暮らす小人症の人々を取材した写真集「Little People」で第37回講談社出版文化賞写真賞受賞。日本写真家協会会員、日本写真著作権協会理事。
www.e-enami.com/

Photo : Hidekatsu kawaguchi

園長先生は108歳！

2016年5月5日　第1刷発行

著者　榎並悦子

発行者　岩原靖之
発行所　株式会社クレヴィス
〒150-0002　東京都渋谷区渋谷1-1-11
TEL 03-6427-2806
MAIL:info@crevis.jp
www.crevis.jp

協賛　キヤノンマーケティングジャパン株式会社
アートディレクション　田代宏之　／　デザイン　浅岡敬太
プリンティングデレクション　高栁昇（東京印書館）
進行　河村昌悟（クレヴィス）

印刷製本　株式会社東京印書館

©Etsuko Enami 2016 Printed in Japan ISBN978-4-904845-69-1

乱丁・落丁本の場合は小社（03-6427-2806）までご連絡下さい。送料弊社負担でお取り替えいたします。
本書の一部あるいは全部を無断で複写複製することは、法律で認められた場合を除き、著作権の侵害となります。